「……嬰兒當然不是人類──他們是動物。他們的文化古老，差異性也很大，就和貓咪、魚、甚至是蛇一樣──
不過，嬰兒的文化當然比那些動物更加複雜鮮明，畢竟他們可是低等的脊椎動物裡頭最高等的一種。

　　簡單地說，嬰兒心靈的運作方式沒辦法以人類心靈的運作方式來解釋。

　　的確，他們看起來像人類，但是又不那麼像人類──持平而論，至少沒有猴子那麼像人類。」

　　──摘自理察・休斯（Richard Hughes），《牙買加颶風》（A High Wind In Jamaica）

The Book of

LEVIATHAN

利維坦
之書

彼得‧布雷瓦 ──────── 著

黃筱茵 ──── 譯

翹高屁屁‧斗膽飛天

Graphic Novelty _____ 10

利維坦之書

彼得‧布雷瓦————著｜黃筱茵————譯

主編—林怡君｜責任編輯—何曼瑄｜書籍設計—山今工作室｜手寫字體—阿尼默｜內頁排版—藍天圖物宣字社｜執行企劃—鄭偉銘｜董事長‧發行人—孫思照｜總經理—莫昭平｜總編輯—林馨琴｜出版者—時報文化出版企業股份有限公司｜法律顧問—理律法律事務所陳長文律師、李念祖律師｜製版—瑞豐實業股份有限公司｜印刷—詠豐印刷有限公司｜初版一刷—2010年8月9日｜定價—新台幣450元

地址—10803台北市和平西路3段240號3樓
發行專線—02-23066842，讀者服務專線—0800-231705、02-23047103
讀者服務傳真—02-23046858，信箱—台北郵政79-99信箱
郵撥—19344724 時報文化出版公司
時報悅讀網—www.readingtimes.com.tw
電子郵件信箱—comics@readingtimes.com.tw
漫畫線粉絲團—www.facebook.com/ctgraphics
漫畫線flickr—www.flickr.com/graphic_novelty

The Book of Leviathan © Peter Blegvad
Translation © CHINA TIMES PUBLISHING (Chinese)
A translation of The Book of Leviathan by Peter Blegvad,
originally published in English by Sort Of Books,
7 Parliament Hill, London NW3 2FL
All rights reserved.

ISBN 978-957-13-5226-8
Printed in Taiwan

利維坦之書
彼得‧布雷瓦著；黃筱茵譯
-- 初版. -- 臺北市：時報文化 2010.8
面；公分. -- （Graphic Novelty 10）
譯自 The Book of Leviathan
ISBN 978-957-13-5226-8（精裝）
947.41 99010767

＊「玩偶不藉我們而活，是我們藉玩偶而存。」——華特‧班雅明（Walter Benjamin）

目　錄

I — 棄嬰躲貓貓
你說對了。他被留下。他們走了。

II — 牛奶
無辜，某種意義上，
最能讓審查者發怒。

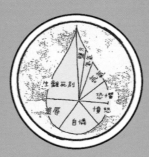

III — 答
從啊到喔。

IV — 你在說笑吧
真人大小的一團謊話。

V — 未知之境
我們所感知的世界。

VI — 事物圖解
被擊敗的事物反擊了。

VII — 莫名的恐懼
驚懼是一趟旅程。

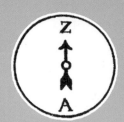

**VIII — 話語和時間
都夠多了**
光陰似箭。

**IX — 荒野、
森林和氣體**
101件天殺的事。

**X — 那玩意兒
我多得很**
眾人皆瘋我獨醒。

XI — 地獄
快下來！

XII — 逃脫
每分鐘都有人覺得無聊。

**XIII — 講個故事
給我聽**
開始，
胡搞瞎搞，
結束。

XIV — 歌曲
蠢到說不出口的事
就用唱的吧。

XV — 由此向上
好讓我帶你躺下來。

**XVI — 把問題
說出來**
張揚本為人性。

**XVII — 卡車
被卡住了**
故事結束。

小嬰兒與大海怪的衝撞力道

文｜臥斧（文字工作者）

在漫畫常被視為不良讀物的過往，有種漫畫一直理直氣壯地存在。

這種在國外被稱為「comic strip」的漫畫型式，大多佔據報刊雜誌的固定版面，這些作品在有限的畫格當中，精簡地呈現嘲諷幽默的內容，形式大多不複雜，卻顯出蓬勃旺盛的創作能量。如舒茲的《花生》漫畫──這部連載長達半世紀的作品，最有名的角色，正是小狗史努比。

到漫畫創作百家齊鳴的一九九〇年代，《英國獨立報》週日版面，出現了一部奇妙的作品。

與上述comic strip相同，這部作品在報上以固定篇幅連載，但從表現型式到內容議題，卻都獨樹一幟──這部作品敘事格數不定，有時八、九格，有時兩、三格，有一整頁的單格作品，也有一連數週接力敘述的連環故事。這部作品也不滿足於討論特定主題，於是舉凡哲學、科學、童話、歷史、繪畫、宗教、詩歌、文學、超現實主義……都可能出現。

這部作品，名喚《利維坦》。

《利維坦》的主角，是個頂顆光頭、有對耳朵，卻沒有其他五官的小嬰兒利維，他穿著嬰兒睡衣、抱著兔子玩偶，和一隻會與之對話的貓咪，展開種種異想天外的旅程。有時他們一起進入地獄，有時遇上幽微費解的詩作，有時他們聆聽哲學大師的妄語，有時糊裡糊塗地被姊姊築牆囚禁，有時他們會在連載的時候反過來開連載型式的玩笑，有時利維甚至還打算穿出二維畫格，進入現實世界……

畫出這種古怪奇趣內容的作者，叫做彼得·布雷瓦。

雖然在英國的報紙上刊載，布雷瓦卻是個在紐約市出生的道地美國人，而且正職還不是個漫畫家，而是個創作型樂手，和幾個不同的搖滾團體合作過，目前在大學教授「創意寫作」。令人覺得捉摸不定的《利維坦》，是他少數的圖文作品之一。這種多樣複合的創作身份，或許正是《利維坦》的內容跳躍難料、全然不按牌理出版的原因。

事實上，這部作品的主角和名稱裡，有些奇妙的典故。

「利維坦」這個名字，明顯來自《希伯來聖經》裡描述的巨大海怪，在許多援引此典的神話與傳說中，有時會把牠描述成鯨魚之類的生物（也有些故事裡直接把鯨魚喚做利維坦），有時則會說牠是口吐火焰、身披硬甲，像鱷魚或巨蛇之類的怪獸。布雷瓦雖然沒有明說，但小嬰兒的名字「利維」，看起來雖然只是「利維坦」的縮寫，卻也能在《聖經》裡頭找到對應的名字：這個角色出現在《創世記》當中，譯為「利未」，是後來以色列利未支派的源頭──這支血脈專事管理會幕及聖殿，分開紅海的摩西便是這個支派的後裔。

雖然主要名號系出聖典，但《利維坦》的內容極少觸及宗教。

相反地，布雷瓦放手讓利維在各式各樣的題材裡進行實驗，用一種近乎任性的方式將不同的元素翻轉嵌合；不可思議的是，在布雷瓦巧妙的安排下，這樣不負責任的實驗結果，居然形成極具特色的閱讀體驗──沒有表情的利維，正好包容了所有可能，受限於固定版面的創作空間，正好適合舉行大膽妄為的衝撞行動；能夠表現高段創意的嶄新章節，於是被如此撞開。

翻閱《利維坦之書》時，布雷瓦瘋狂外放又精準機巧的創作技法，仍讓人不時覺得驚豔；《利維坦》似在專欄停止連載之後，仍朝著不同語言、不同文化讀者的閱讀經驗深裡，持續進行衝擊──這是名列「第九藝術」的漫畫，展現出的創作能量，也是小嬰兒與大海怪，同時進行的衝撞力道。

關於
利維坦之書

———— 文｜洛斐・札柏

Q：你為什麼會想把一個小嬰兒取名叫「利維坦」呢？

A：這個經驗得自我自己的小孩──他們出生，你把他們帶回家，然後你發現他們變得比你生活中所有的事物都更巨大。

Q：你為什麼把利維的父母角色換成貓呢？

A：因為貓比較好畫呀！

我第一次在《獨立報》週日版看見彼得・布雷瓦的《利維坦》時──做為一個在1990年代晃蕩往返穿越大西洋的美國人，我大多在飛往法國和英國的途中，斷斷續續地讀到這部作品──每每令我樂不可支、拍案叫絕。才不過看了幾回，我就知道這系列漫畫絕對擠身當時被寫過、畫過、唱過、雕刻過、玩過、舞蹈過或是演出過的最佳作品之一。這個印象即使過了許久也絲毫不減，不會因時間而黯淡。

我原本就知道布雷瓦的大名──這是一個你不會輕易忘記的名字。大約十年前我曾經評論過一張唱片《隆河・基爾谷地》（Kew. Rhone），布雷瓦參與了這張概念專輯的創作。他後來寄給我一張明信片，謝謝我寫的正面評價，並指出有一段被我譽為「極其聰明的超現實主義之絕佳範例」的歌詞：「果皮的仇敵／並非靜止的動物／裂出一縷睡眠的色調」（Peel's foe, not a set animal, laminates a tone of sleep.）──其實也是一段迴文。不過事情就此打住，我們不再有進一步的接觸，我也沒有任何個人或外在的動機，痴狂於他文字上的獨門巧思。但其實我才剛這麼做。只要我人在歐洲，就會一週接著一週不自主地拍案叫絕、驚聲尖笑……這些連載篇章緊追著彼此的腳後跟……在路邊的草地嬉戲……只有當可以找到一片《魔鬼教頭》（Stateside, 2004）電影，或是說服朋友幫我把漫畫剪報寄來時，才能輕鬆一些。

不過，我也的確遇過幾位聰明、博學、有藝術品味的人，完全看不懂這系列漫畫是啥。對於這部明顯到連入門者都可看出在其所屬類型中──若真可歸類的話──絕對是不世出之經典一事，他們的毫無反應總是讓我不解。或許他們缺乏欣賞形上學幽默的胃口，或可能對於其他星球的空氣過敏……誰知道呢？可是他

們因此卻錯過了當代最棒的饗宴之一，也錯過了一整個能破壞顛覆掉日常之平淡乏味的古靈精怪。

這本集子略過了某些《利維坦》中布滿錯綜複雜形上學的黑暗段落，雖然事實上本書正是以其中最古怪的一篇來揭開序幕──引領讀者呼吸更加純粹的喜劇氧氣。一開始的幾個段落讓這部漫畫定錨在較為現世、心理學的現實上：童年的認知和不解、拼拼湊湊的家庭宇宙學、父母親的狀況外、手足間的對立……因此能夠支撐住這原不屬於此界的怪傢伙的到來；而當貓取代父母親的角色時，宇宙性的謎題整個籠罩在家庭的動態上……《利維坦》將我們移轉到一個與其說是墜落、不如說是傾斜的世界中：空間滑移、認知雙關語，以及由無止境的矛盾和雙重理解（double comprendre）打造的鏡廳之中。它的確怪異，但追根究柢卻並非我們不熟悉的世界。

書中許多設計構思，讓我即使看過多次後依舊不自主地捧腹大笑，其中包括：將重裝機器人和翰姆林・加蘭（Hamlin Garland）的詩結合在一起、口吐泡沫的幽魂黑格爾現身講解「兔兔的反題」、滑稽爆笑的「吠叫賦」篇（本篇中，那隻輕聲細語、哼唱、彈著豎琴的狗和牠狂喜的聽眾，暗示著存在於所有物種身上的虛榮、痛苦和生命的限制──整體來說通篇漫畫持續演奏能著讓所謂「人類」的假設為之渺小的樂音）；還有利維坦精準的同義語幽默、活力（大部分的人，就算想得出這些梗，也絕對寫不出貓的台詞，這也令本作更臻完美），以及更多、更多、更多。布雷瓦對精簡的特異天賦，在某篇關於某傢伙長相的單格漫畫中凸顯得最清楚（請注意：那些船是圓形的，他對細節毫不放鬆）。對於前意識記憶，他似乎也通行無阻，書中關於牛奶的煉金公式或許是最貼切的例子。這

所有的一切，我在其他地方皆從未看過或讀過，可說是絕無僅有。

　　布雷瓦的繪畫風格多變，從大膽叛逆的手作風，到令人驚歎的美麗畫面都同時存在書中。它總是很適切，有時是通往一扇幽微門扉的鑰匙。其中一個絕佳範例是：「貓的新造型」在利維坦拜訪地獄系列的第一篇中翩然出現。作者在某星期突然決定要把貓畫得不一樣，我一開始覺得這是只有第一流的天才才有辦法掌握的關於角色動作之自由和簡潔的例子，同時，也表示不願意被狹隘的一致性束縛。過了一陣子，它看來不僅是一個顯示作者智慧的聰明證據，也是一個要人不受任何意外的從屬元素打擾的委婉提醒——不論在生活中或是在流逝得更快的漫畫中——漫畫裡所有事物的形貌都受制於無法解釋的突變——所以或許讀者最好去追求某種超越這些變化干擾的永續中心本質。布雷瓦持續把骨頭埋得更深，邀請我們走到舞台背景和更衣室後，去看那些藏匿的服裝道具、面具和鏡子，好發掘真正持久、卻拒絕被某個名字固定化的東西。（至於改變樣子的貓，要注意的是：為了做這麼明顯的、武斷的改變，又要賦予此種安排預期的意義，你必須事先發明一個統括一切的主敘事架構，也就是能夠承受這樣的變動，卻不會驟然斷裂的角色與世界。）

　　《利維坦》有時的確造成某種潛藏於事物表層下、認識論上的恐懼，因為這部漫畫裡所有喜劇和間接意涵都在描述「發現自己活著」這個狀態的奇異、危險和美麗——這一點能否解釋前述那些文藝人士對此作無感的怪異現象嗎？我真的沒法確定。我閱讀這部漫畫時，很少不因此得到解放的靈光和知覺的活化，並感受到日常生活的怠惰被清除一空，工作的大腦隨之甦醒：布雷瓦筆下的嬰兒在我的心上刻下鮮活的劇本。

　　可是——除了很明顯地我們每個人全都是在這不斷游移、難以辨識的世界裡漫遊的無臉嬰兒之外——老兄，這書到底在講啥啊？就像上帝在另一本出版品裡提出的詰問：「君能以勾釣出海怪利維坦焉？」（《聖經》〈約伯記41:1〉）答案嘛……我想，將是一連串「不」的回音。智識的莽夫永遠也無法掌握真正的視野。文字失效，時光推移，貓咪喵喵。海怪利維坦在它原生的深海裡潛泳，在層層疊疊的潮綠層裡閃爍著光芒，用它充滿稜線、發亮的魚鰭辨向迴游，送出陣陣智慧的光芒。啥？這可是自大詩人威廉・布雷克的全盛期以來，英國出現過最棒的知識份子漫畫，能夠擁有這本書是一種饗宴。快邀請它回家，和家人朋友分享，把錢花下去就對了。本書會讓每個人都更快樂一點，且歡迎這樣一部經典進入我們的生命之中。

洛斐・札柏（Rafi Zabor），紐約樂評人、樂手、小説家
作品《熊回家了》（The Bear Cmes Home）曾獲美國筆會／福克納小説獎

I.

棄嬰躲貓貓

LOST &
FOUNDLING

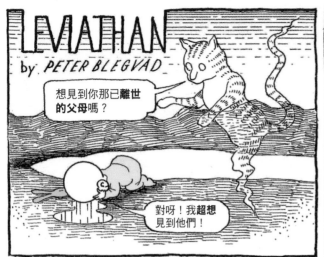

LEVIATHAN
by PETER BLEGVAD

想見到你那已**離世**的父母嗎？

對呀！我**超想**見到他們！

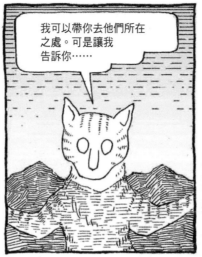

我可以帶你去他們所在之處。可是讓我告訴你……

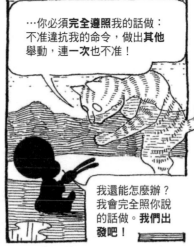

…你必須**完全遵照**我的話做：不准違抗我的命令，做出**其他**舉動，連**一次**也不准！

我還能怎麼辦？我會完全照你說的話做。**我們出發吧！**

我怎麼說你怎麼做。**不准違背。**

好的，好的，朋友。我想他們想得不得了——而且我怎麼可能不聽你的話？

噢，這裡有**好多馬**。牠們好像都被**趕在一塊兒**呢。

馬？在哪裡？

我是說……**你說的對！**這裡**真的**好多馬唷！

(FIRST OF 8 PARTS)

（8之1）

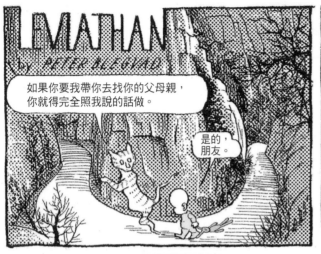

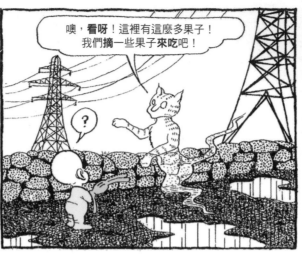

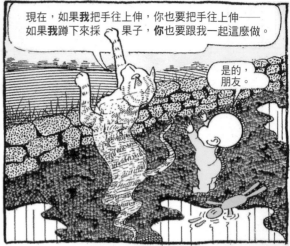

TEXT ADAPTED FROM "NEZ PERCÉ TEXTS," (Columbia University Press, 1936), QUOTED BY LEWIS HYDE IN "THE LAND OF THE DEAD," KENYON REVIEW, WINTER, 1996

(SECOND OF 8 PARTS)

（8之2）

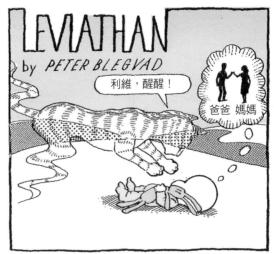

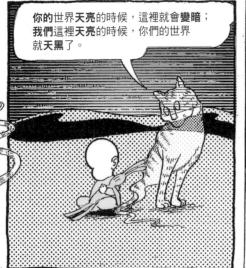

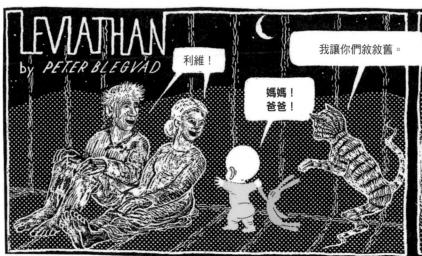

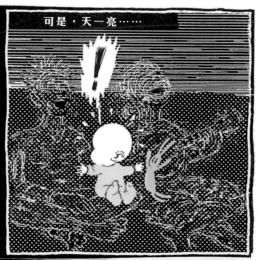
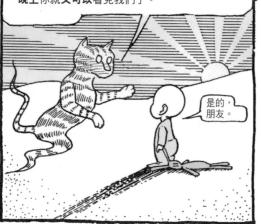

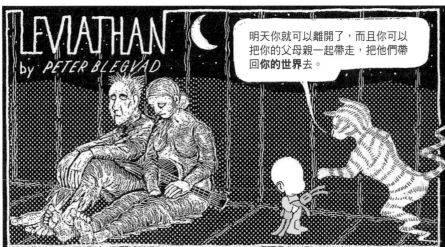

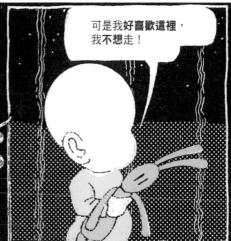

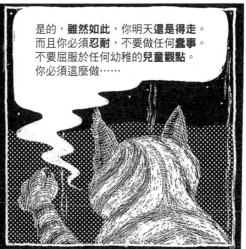

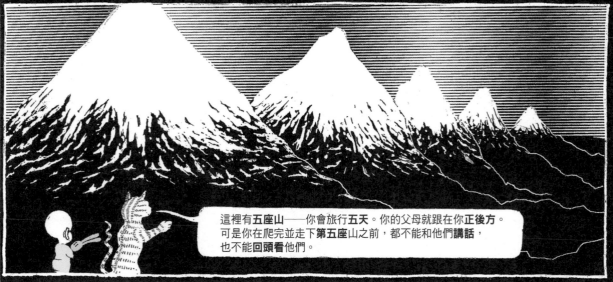

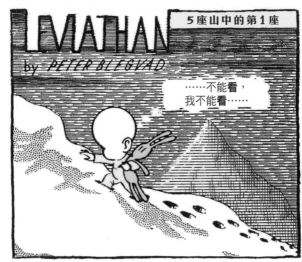

LIVIATHAN
by PETER BLEGVAD

……不能看，
我不能看……

爸爸媽媽就在
我背後……

可是，我不能……

…看呀！

不能跟他們
講話…

……或是**回頭**！

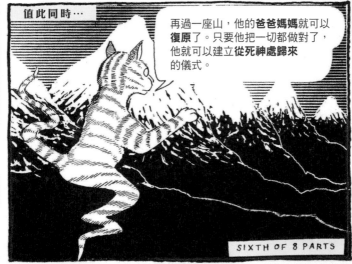

再過一座山，他的**爸爸媽媽**就可以**復原**了。只要他把一切都做對了，他就可以建立**從死神處歸來**的儀式。

SIXTH OF 8 PARTS

（8之6）

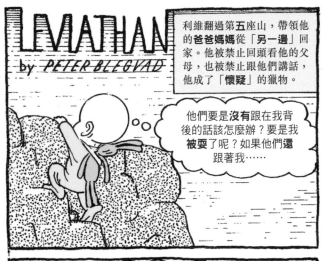

LEVIATHAN
by PETER BLEGVAD

利維翻過第五座山，帶領他的**爸爸媽媽**從「**另一邊**」回家。他被禁止回頭看他的父母，也被禁止跟他們講話，他成了「**懷疑**」的獵物。

他們要是**沒有**跟在我背後的話該怎麼辦？要是我**被耍**了呢？如果他們還跟著我……

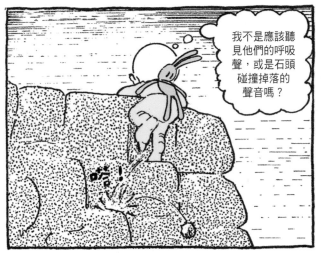

我不是應該聽見他們的呼吸聲，或是石頭碰撞掉落的聲音嗎？

唭！

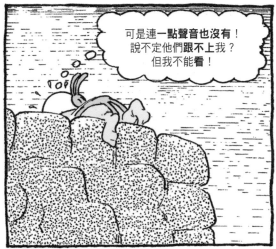

可是連一點**聲音**也沒有！說不定他們**跟不上**我？但我不能看！

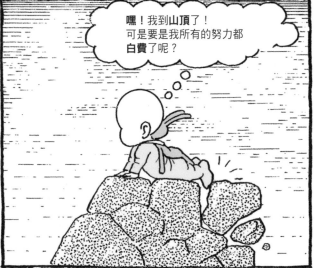

嘿！我到**山頂**了！可是要是我所有的努力都**白費**了呢？

唉唷！

我不能看，我不能看！

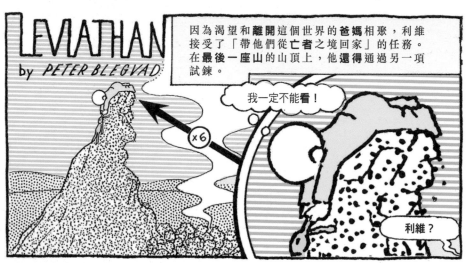

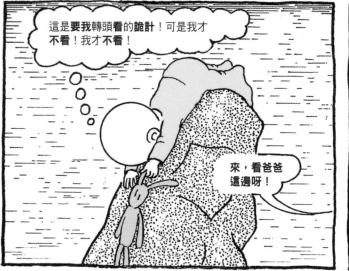

牛奶

MILK

LEVIATHAN by PETER BLESVAD

「一套服裝，就像一具身體一樣，沾染了食物和可恥的行為⋯⋯」，摘自《聶魯達傳》（Nerada），泰德鮑姆（Volodia Teitelboim）著。

UNITED COLOURS OF LEVIATHAN

「利維坦」的色彩聯合國

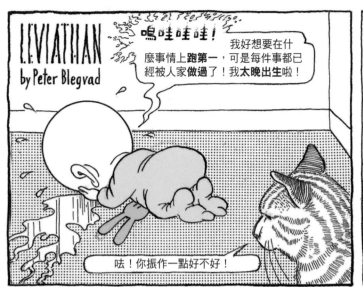
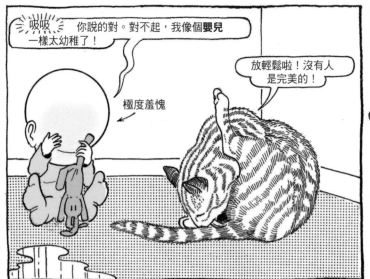

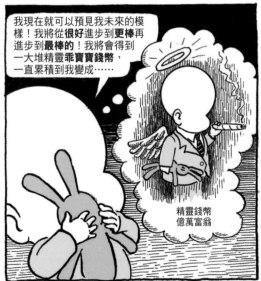

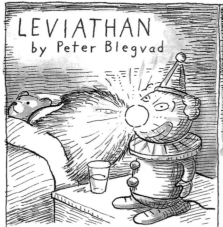

LEVIATHAN
by Peter Blegvad

我姊姊沒有開夜燈就睡不著!她很害怕她稱之為「黑暗」的東西。

哈!

哈!就算是最黑的夜晚,還是**比不上**我所知道的黑暗。

正如同愛斯基摩人可以分辨

…在一片冰天雪地中,白色的各種色澤變化一樣…

- 鯊魚白
- 蛋白石的白
- 瀑布白
- 帶點陰影的白
- 美乃滋白
- 象牙白
- 天鵝絨毛白
- 雪崩白

…所以我能從不久前的經驗裡,想起不同的黑暗:

1. 在我受孕之前的黑暗……

藝術家對這件事的印象
(出自個人的獨立記憶)

……**那**可真夠黑啦!

2. 經過了無限長的時間之後,這同樣的黑暗……

……被我父親眼裡的一閃給照亮。

3. 做為一個小精子的我,橫越過幽暗的深處。

4. 我遵從母親血液裡的指示,一個細胞接著一個細胞地在黑暗中創造自己。我出生時打從骨子裡就帶著黑暗!

我承認:
 這種內在的黑暗……

……有時候會突如其來地襲擊我。不過我可以應付得來。

我內在的黑暗……

最高級的鎢絲,燈絲裡的銅線不會下垂,可以吸收電波

……**敵不過我內在的光亮。**

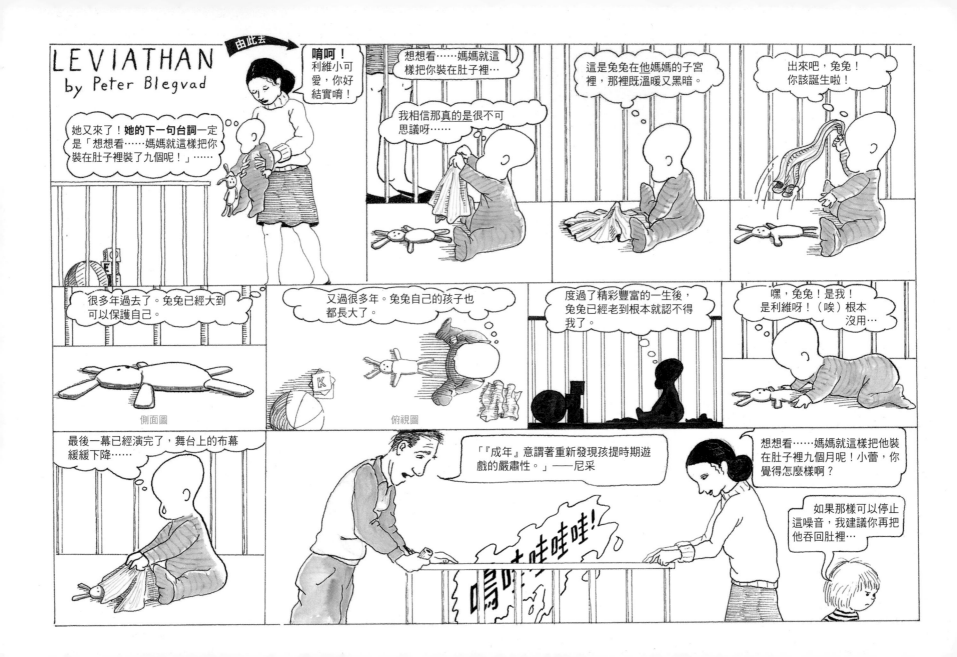

LEVIATHAN
by Peter Blegvad

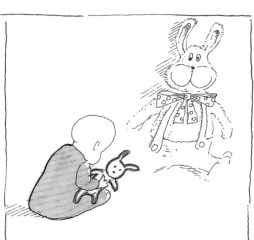

我已經開始掌握好品味的基本原則了……
少絕對是多。

舉例來說,那隻兔子——就是對品味的侮辱!玩具製造商把我們當成什麼了呀?

拜託一下,就連這隻小傢伙的手掌都比那堆粗俗的絨毛有魅力、有格調……

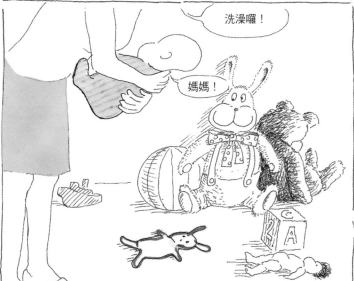

洗澡囉!

媽媽!

等到所有人都離開育嬰室,燈光也關了以後……

哈維,替我賞他一拳!

嘟嘟!

救命啊!

隔天……

我想可能是磨損和眼淚造成的天然老舊,讓這個小傢伙看起來如此惹人憐愛。

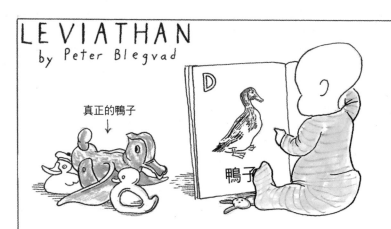
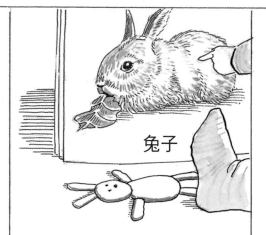

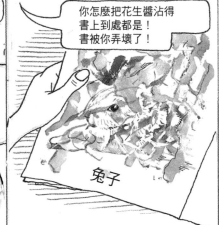

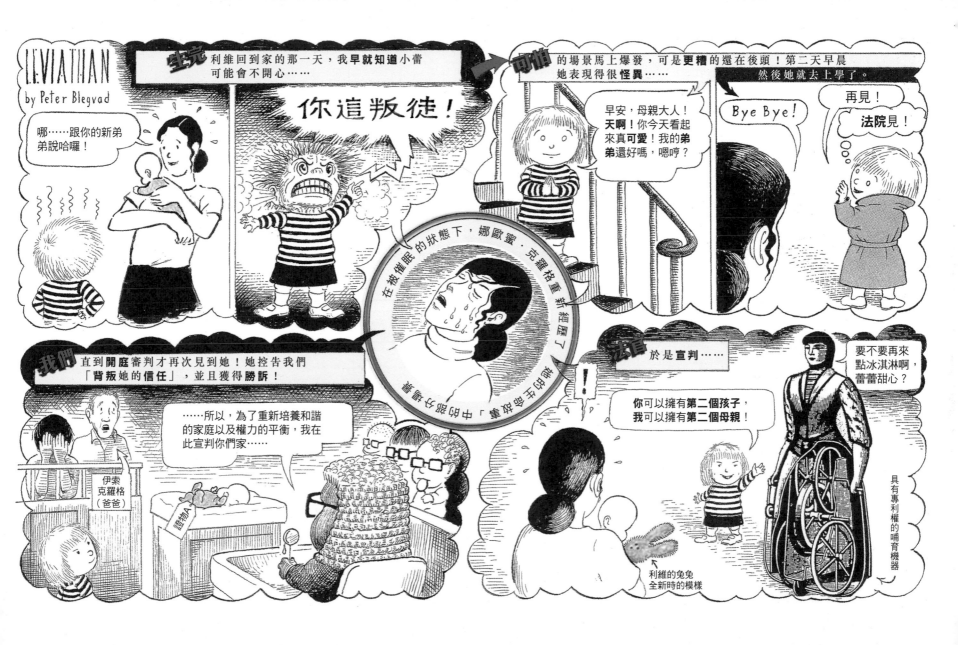

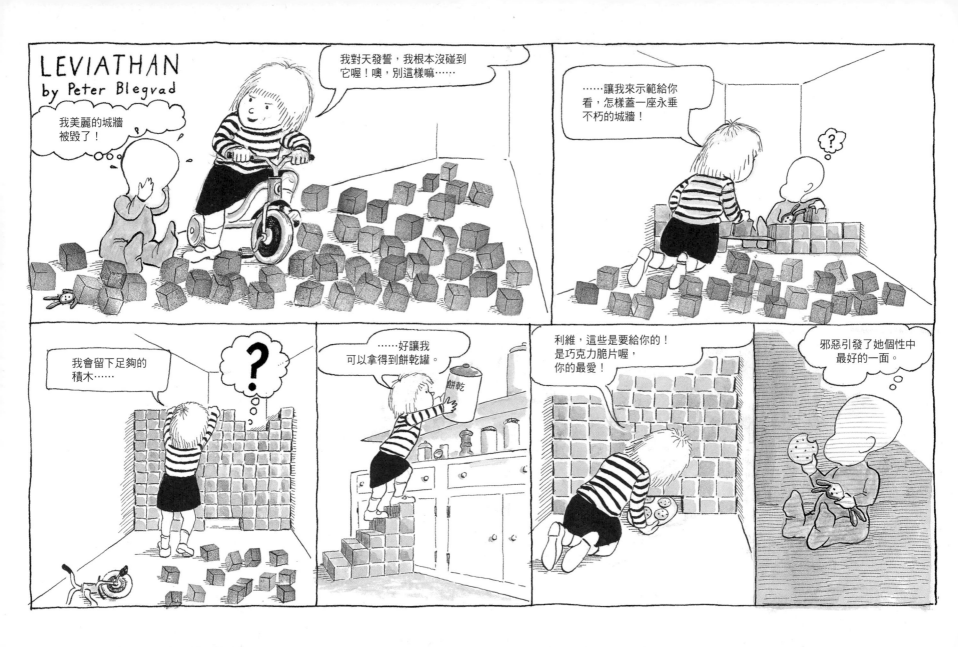

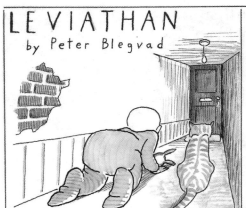

LEVIATHAN
by Peter Blegvad

門邊有聲音。有人餵了屋子什麼東西。

是素食餐。

彷彿被咒語困住那樣靜靜守在原地，屋子竟然一直只靠這樣簡陋的沙拉維生。

（真希望你在這兒！）

其中有些是特別從遙遠的熱帶飛過來的。爸爸認定自己不是其他食材的主人。他說那些根本不是他的：「大部分都是比爾（Bill）[1] 的。」誰是比爾？他的屋子正在挨餓嗎？

我們家的屋子看起來有營養不良的狀況。

這間屋子需要一層厚厚的富含礦物質和脂肪的乳液。
它需要的是——牛奶。

白得像雪一樣的牛奶！和我純潔無暇的紀錄一樣白的牛奶！讓屋子從每間房間到閣樓都裝滿牛奶！這樣房子就能長得又大又壯又健康！

牛奶

註1：英文的「Bill」同時有「帳單」和「比爾」（人名）二種意涵。

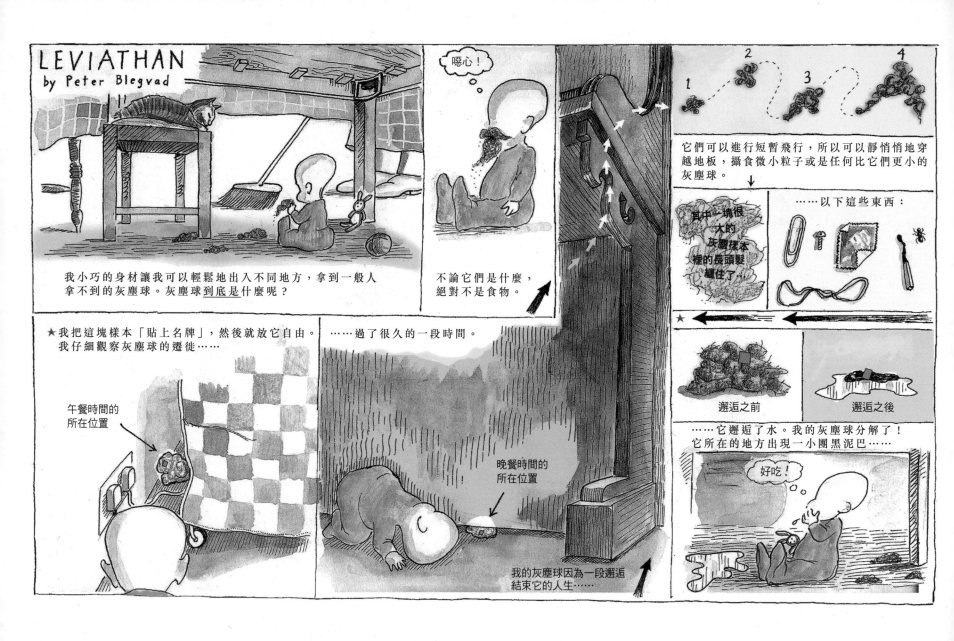

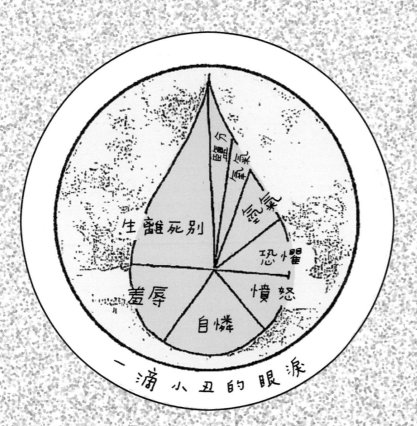

III. 答

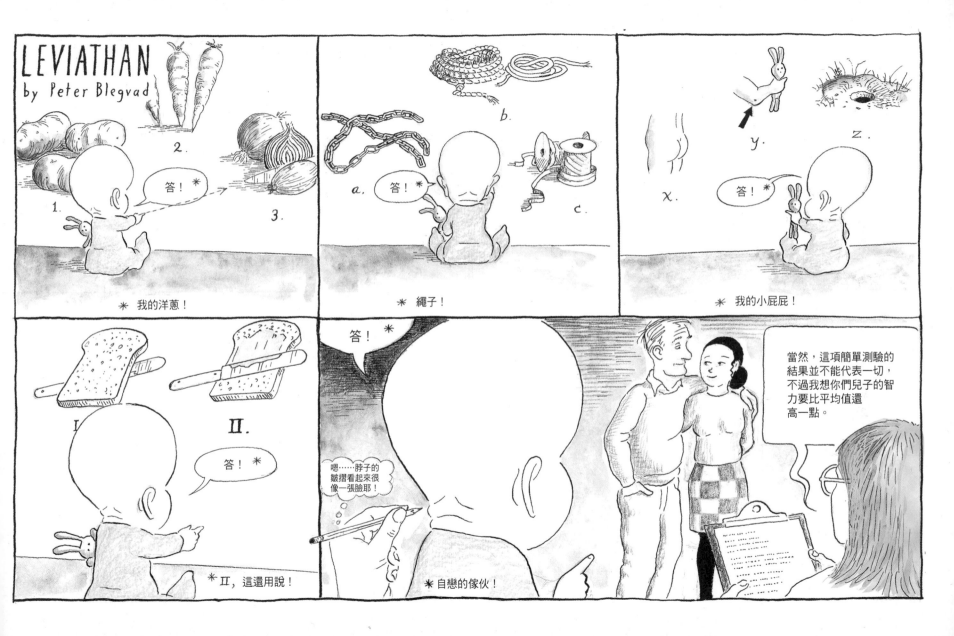

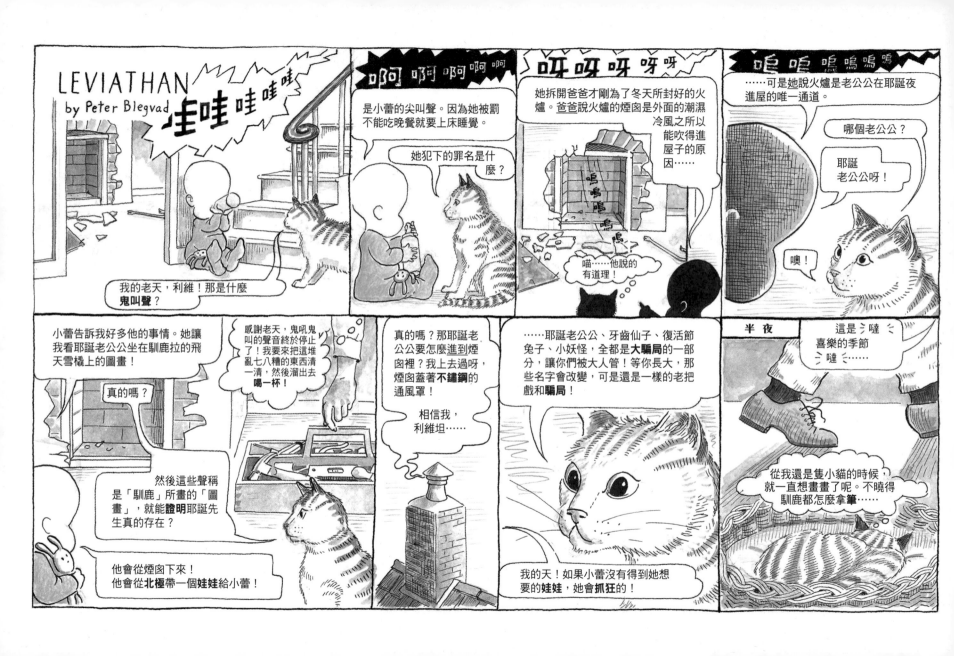

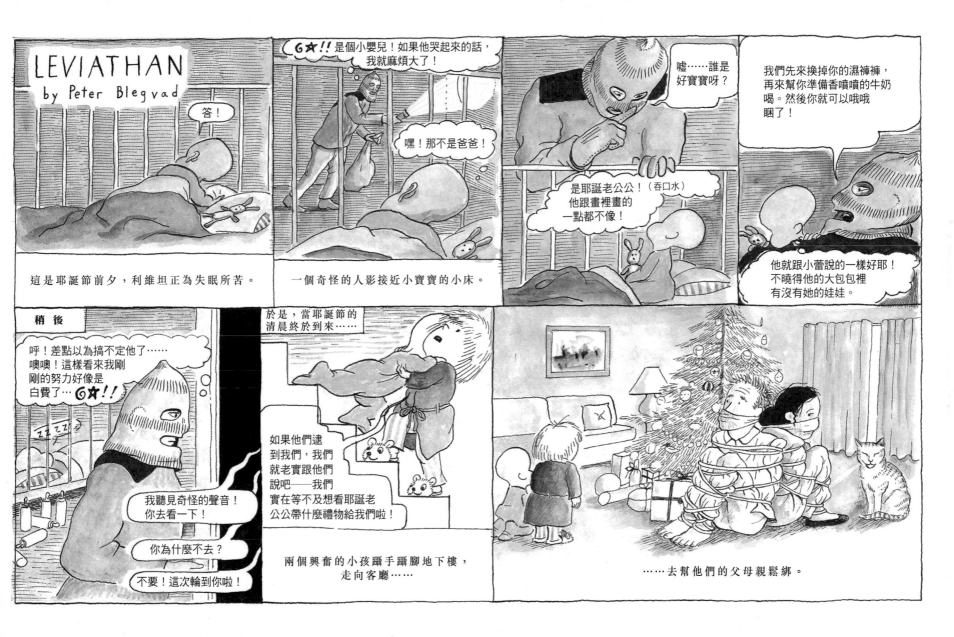

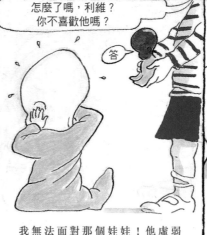

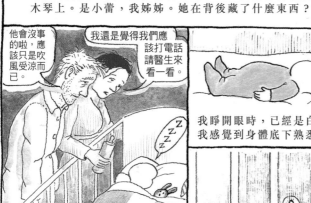

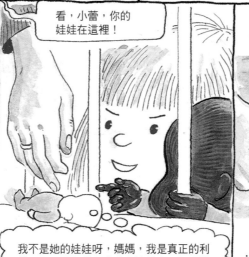

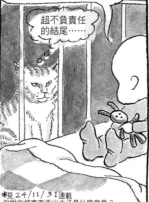

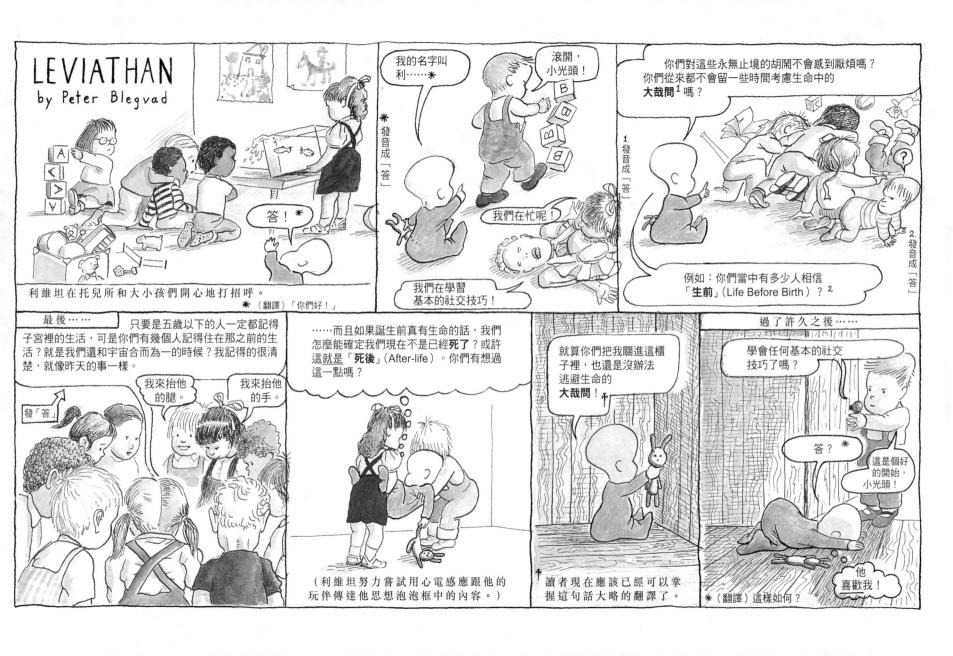

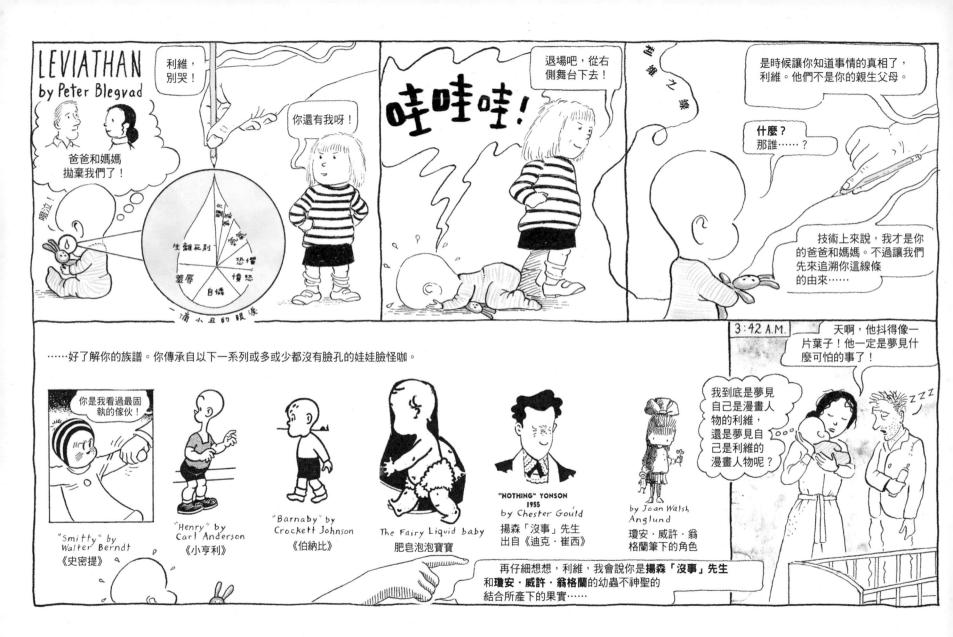

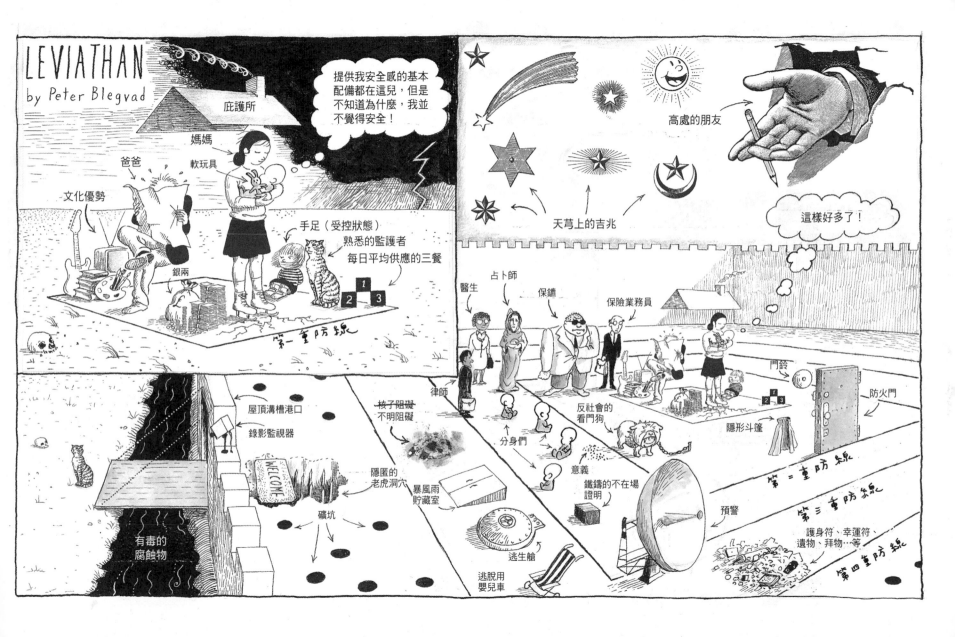

LEVIATHAN
by Peter Blegvad

如果你誠實地回答這三個令人困惑的問題……

是誰創造了神？櫥窗裡的那隻小狗要多少錢？我們為什麼會死掉呢？

小蕾正在進行交換率機制：如果答應讓她熬夜，她就願意跟你交換……→

……晚上不尿床。

她很有彈性。她也可以很嚴肅地努力不在爸媽衣服的口袋裡擠滿牙膏……

撒旦，乖乖待在我背後喔！

……以交換
我的7隻小馬 或是
2個月內聽50個睡前故事。

……就可以和這一位非常了解奇貨可居價值的精明資本主義者交換：

2個「謝謝」
1個「拜託」
還有3個「不好意思」

她詳盡地紀錄她自己欠的債。

讓我來看看喔……我在過去7個月間的每天半夜，共叫爸媽給我送上了53杯水。如果以目前的匯率來換算，意思就是說我必須在接下來6次爸媽叫我吃花椰菜時表現出高度的熱忱。

一次去歐洲迪士尼樂園的旅行＝和她的小弟弟分享一週的玩具。

去吧，利維，去跟他們玩呀！

她不懂嗎？「玩」不可能在命令的狀態下發生。一個人必須等待靈感到來！

在關係緊繃的協商狀況下……又一次交換協議的條件被反覆討論，直到每一方都滿意為止。

好吧小蕾，如果你馬上下來，你就可以留著他！

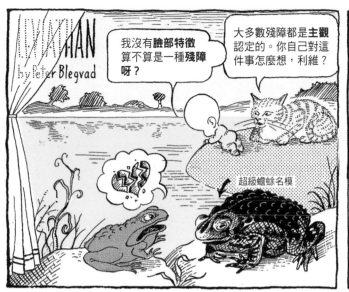

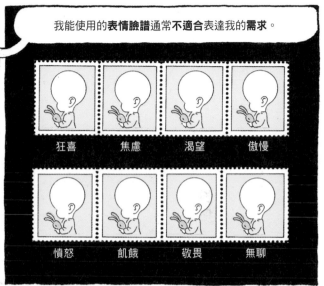
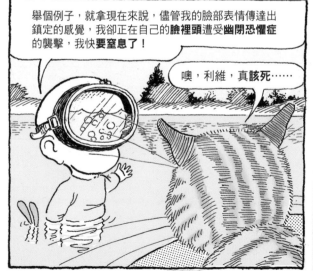
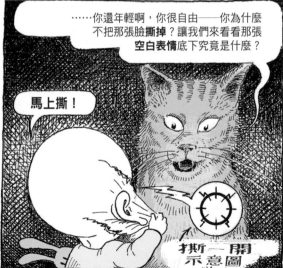
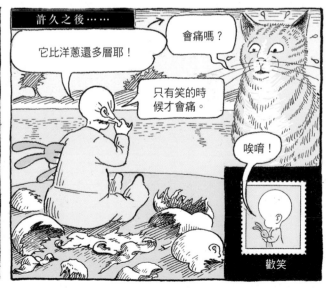

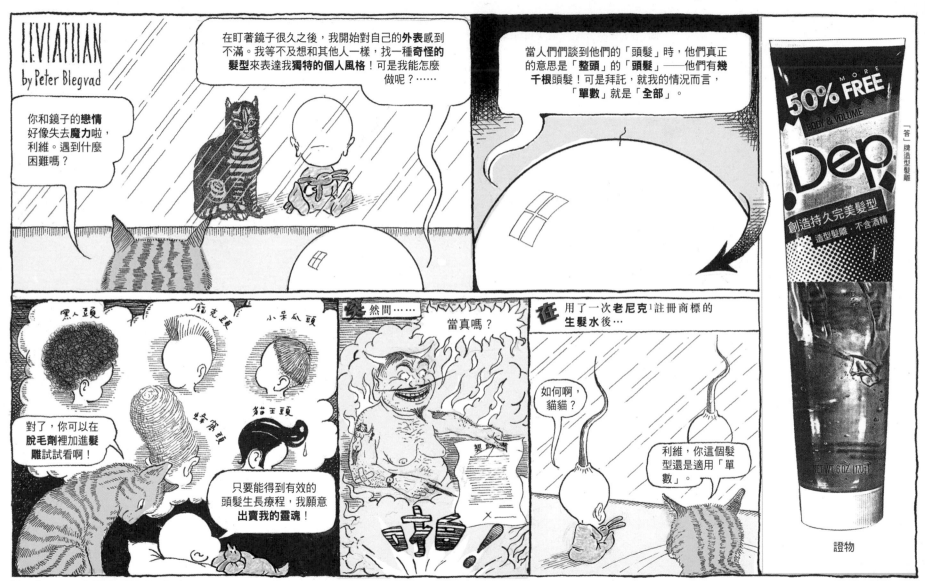

註1：「Old Nick」為基督教中對惡魔的稱呼之一。

IV.
你在說笑吧
SURELY
YOU JEST

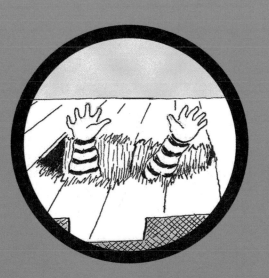

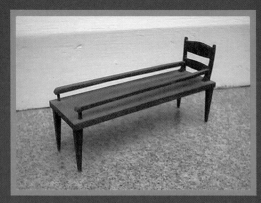

桌椅／椅桌 克里斯麥・寇特（Chris McCourt）提供
（見46頁）

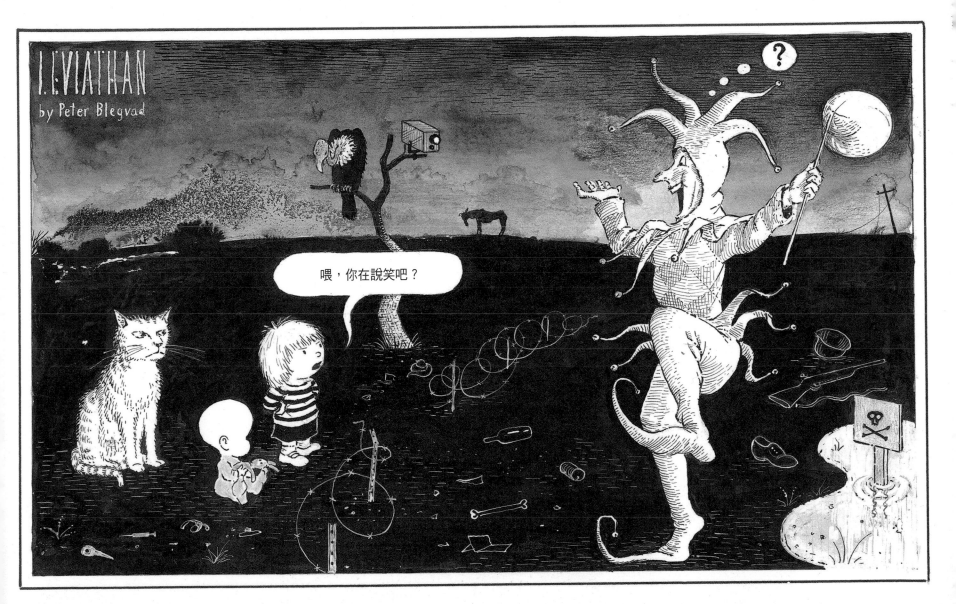

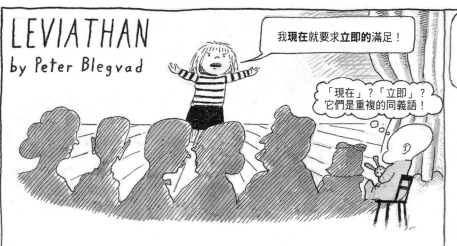

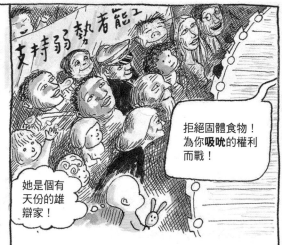
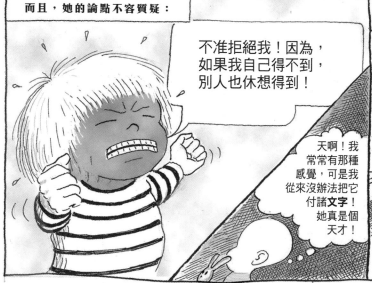
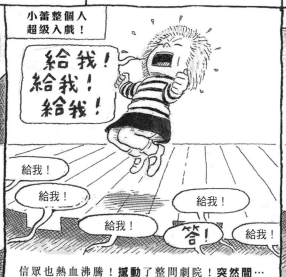
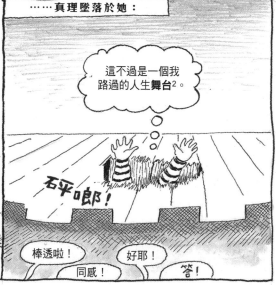

註2：原文「Stage」同時可指「舞台」和「階段」。

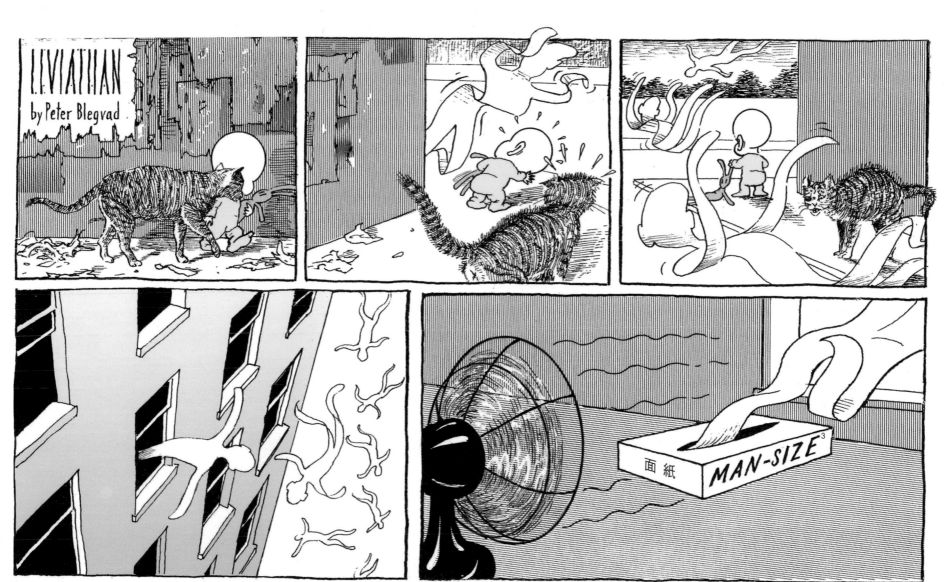

註3：「Man-size」意為「大型的、成人用的」，但字面上直譯為「真人大小」。

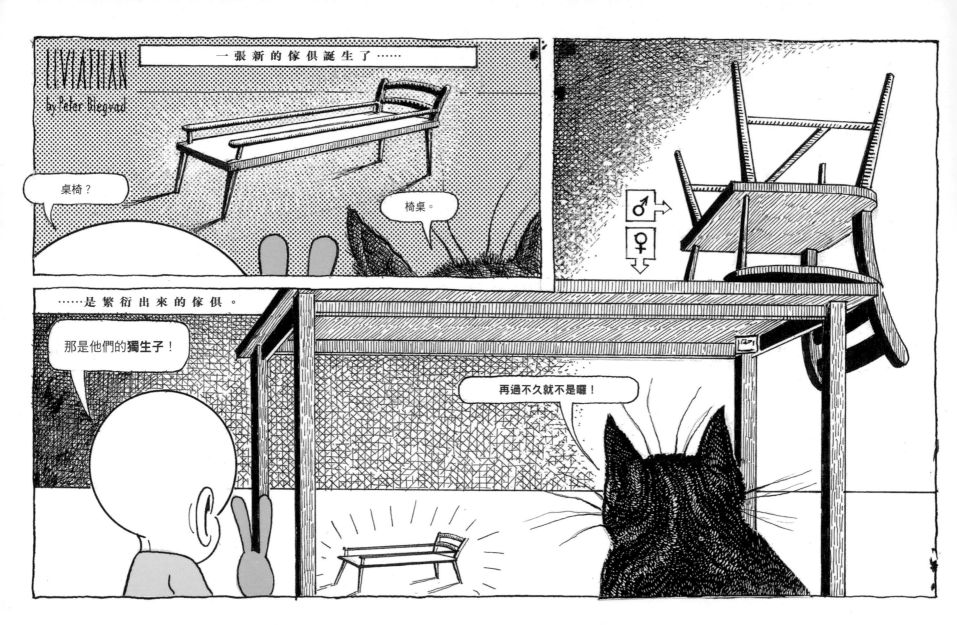

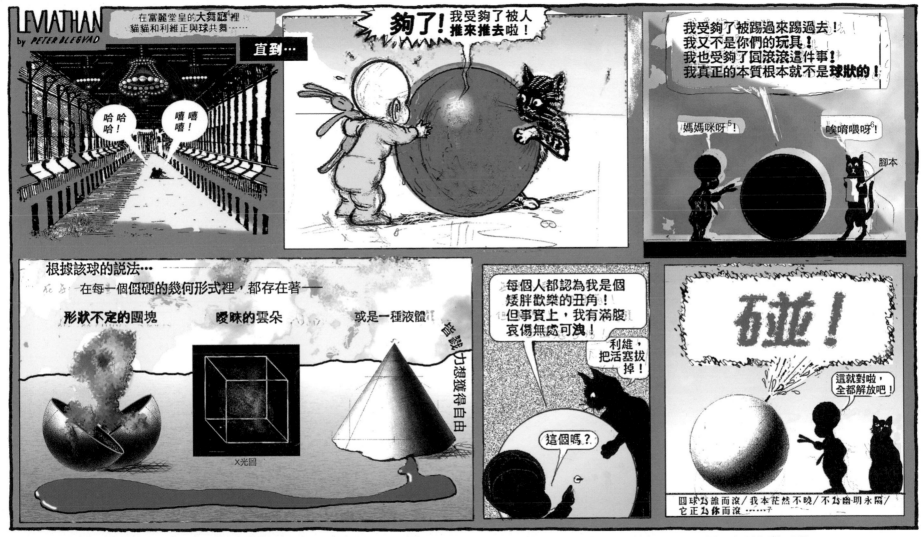

註4：作者在這個篇章裡拿「ballroom」（大舞廳）裡「ball」的雙重意涵（開舞會／球）開玩笑。　註5：原文「Jeepers」是1960-70年代流行語，表示輕微的驚訝，是卡通影集《史酷比狗》裡小女孩薇瑪的口頭禪。
註6：原文「Jiminy」除表示溫和的驚訝感嘆，亦為《木偶歷險記》裡的蟋蟀一角，在故事裡被仙女指派為小木偶皮諾丘的良心。　註7：本句諧擬17世紀著名英國詩人John Donne 的詩作〈No Man is an Island〉中最後兩句：
「Any man's death diminishes me, because I am involved in mankind; and therefore never send to know for whom the bell tolls; it tolls for thee.」（李敖譯：任何人的死亡／都是我的減少／作為人類的一員／我與生靈共老／喪鐘在為誰敲／我本茫然不曉／不為幽明永隔／它正為你哀悼）。此句亦被海明威用為著作《戰地鐘聲》（For Whom The Bell Tolls）的書名。

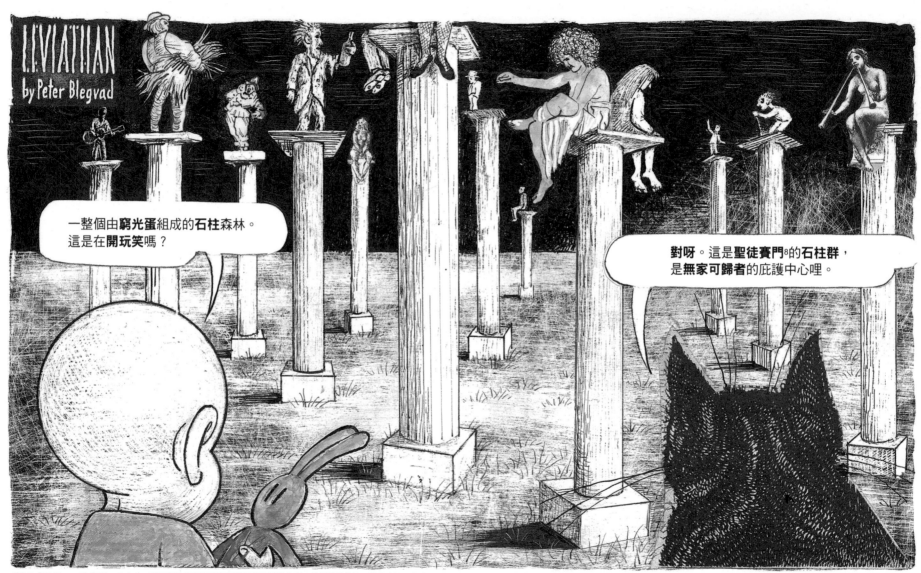

註8：「Stylites」或「Pillar-Saints」意指拜占庭帝國時期早期的基督教節食者。他們慣於站在石柱上宣教、節食還有祈禱。他們相信身體的苦行能確保靈魂獲得救贖。
最早的石柱聖人可能為聖徒老賽門（Simeon Stylites the Elder）。他於西元423年在敘利亞爬上一根石柱，在石柱上一直待到三十七年後他過世為止。

註9：原文「Exodus」亦指《舊約聖經》第二章章名〈出埃及記〉，該章敘述以色列人隨摩西離開埃及的經過。
註10：原文「I Suck.」亦作「我壞透了」。 註11：原文「vacuum」同時有「吸塵器」和「真空空虛」之義。

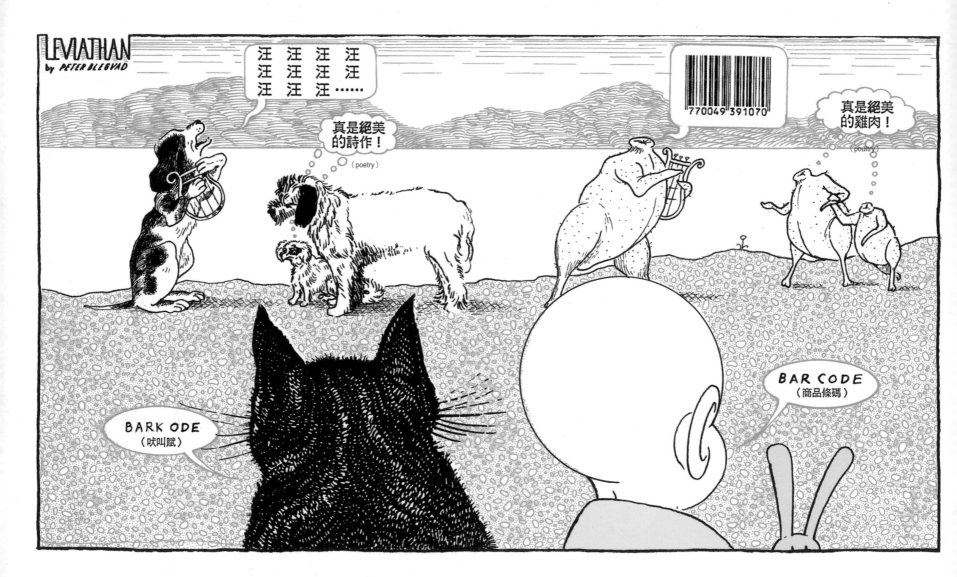

V.

未知之境
TERRA
INCOGNITA

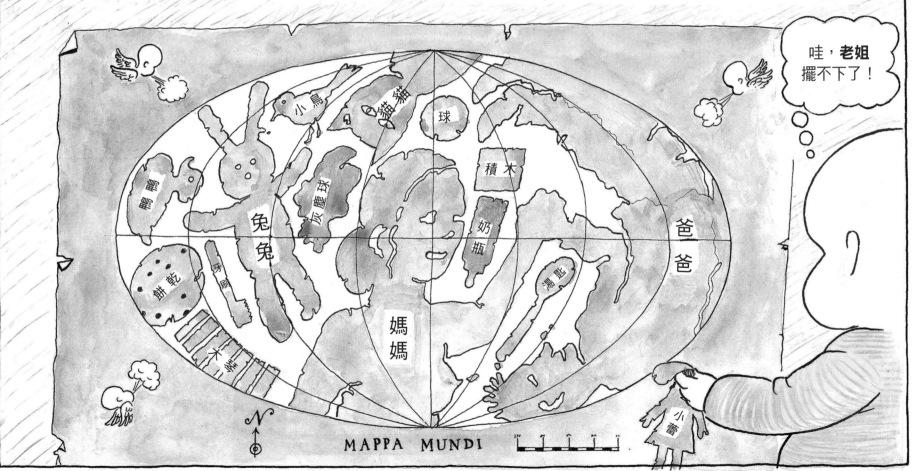

（世界地圖）

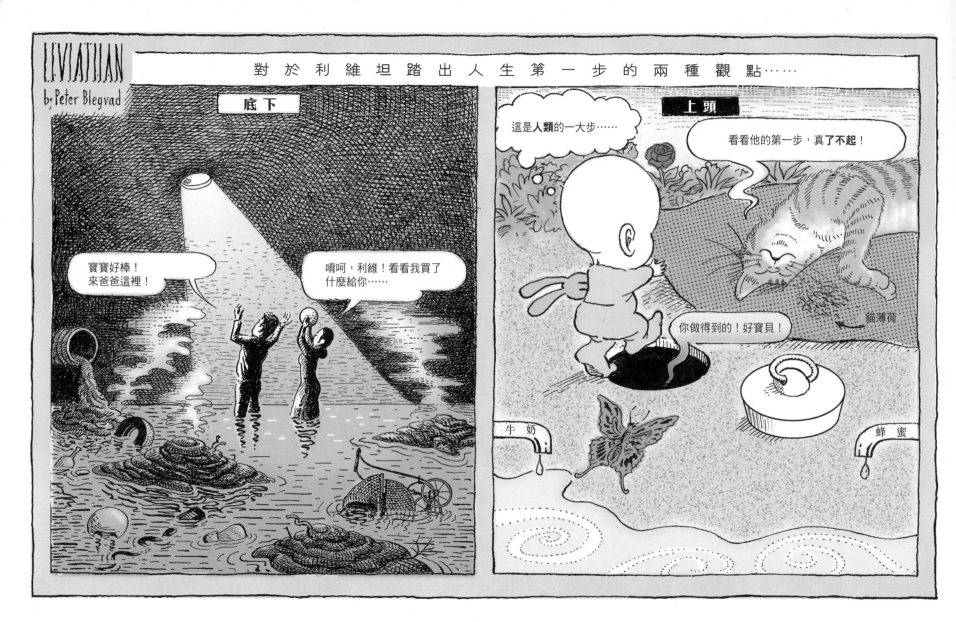

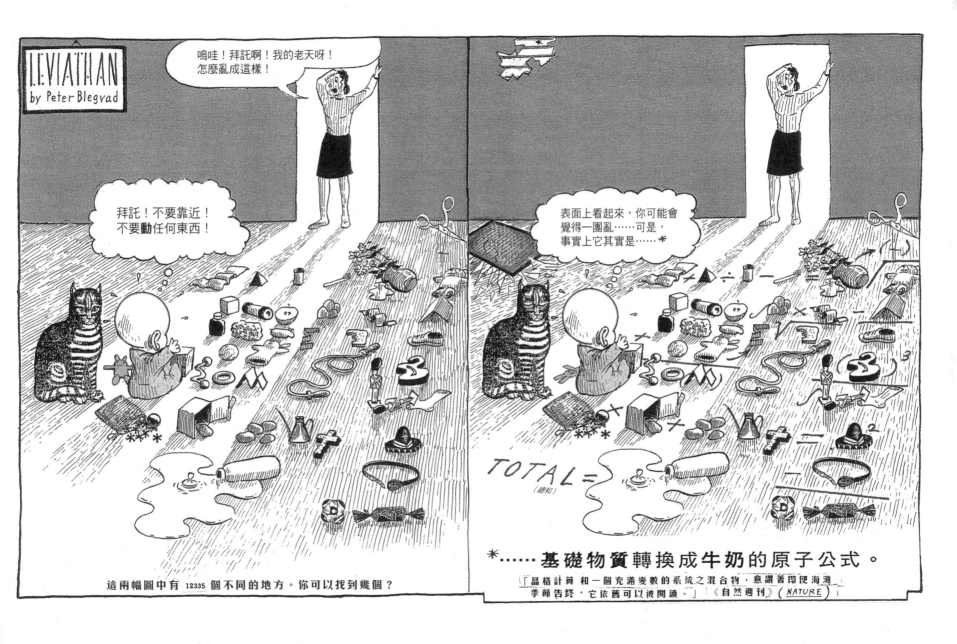

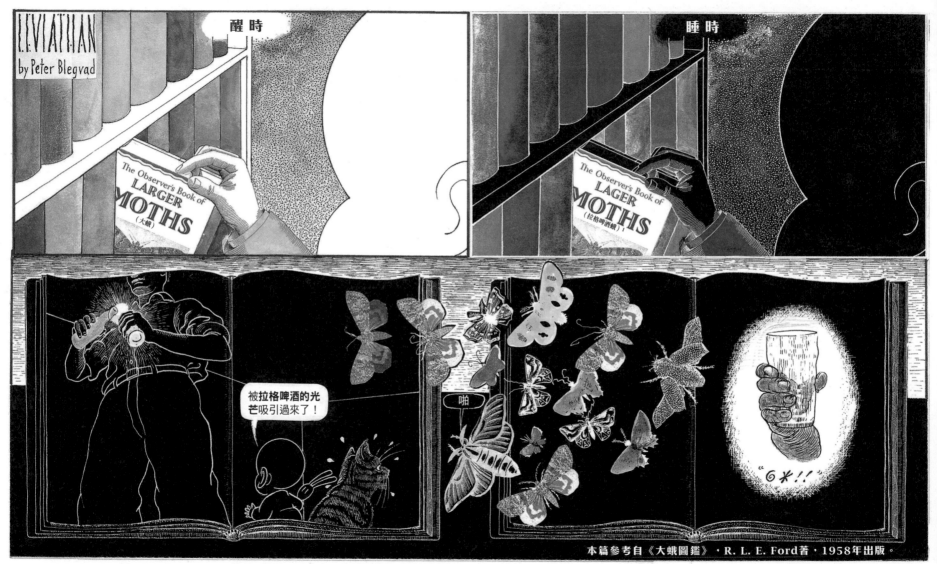

註1：Lager是十五世紀德國人發明的啤酒釀造法，相較於口感濃郁複雜的Ale啤酒，Lager口感清淡爽口，深受世人喜愛。

LEVIATHAN
by Peter Blegvad

走？拜託！
我之所以能有今天，
可不是靠**走路**
達到的。

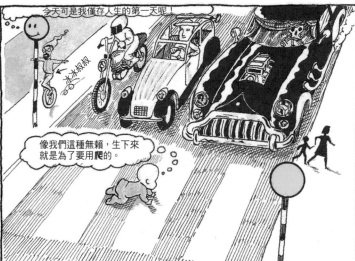

今天可是我僅存人生的第一天呢！

冰冰叔叔

像我們這種無賴，生下來
就是為了要用**爬**的。

為了因應**功能**而
演化的**形態**。

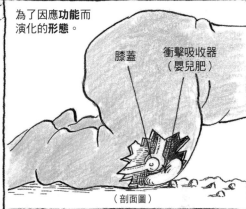

膝蓋　　衝擊吸收器
　　　　（嬰兒肥）

（剖面圖）

幾兆億年的演化讓我們的物種舒服地
學會爬行，畢竟這是我們的歸屬。

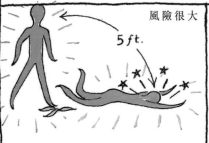

風險很大

5 ft.

FIG. A

風險很小

6 ins.

FIG. B

即便是最蠢的智障也看得出以
直立方式踱步巡行的危險。

看看我們過去錯過了多少呀！我們
可以當自己生命的**考古學家**呢！

天啊！這下面到底
有**幾百年**沒清啦！

灰塵球

兒童帽2

爬行讓一個人親密地接觸到，對兩足動物而言可說是天啟般的境界。
爬行很慢。如果拖著很大或很重的東西，速度還會變得更慢。

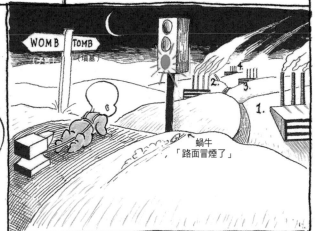

WOMB TOMB
（子宮）（墳墓）

蝸牛
「路面冒煙了」

（圖解：1. 學校；2. 工作；3. 退休；4. 死亡）

註2：原文「Child-hood」，拆開可指「兒童一兜帽」，整個字也是「童年」（「childhood」）的意思。

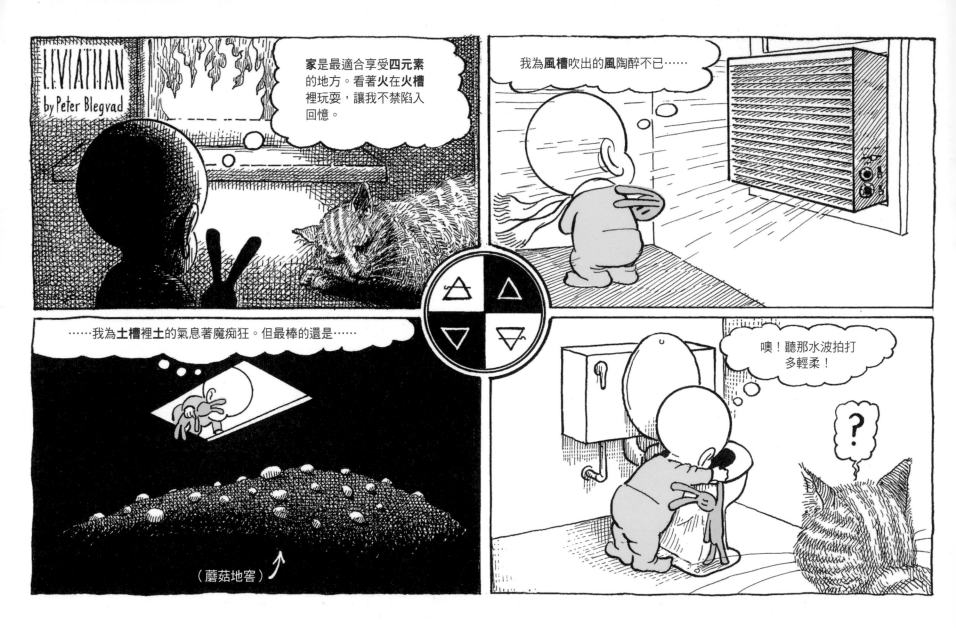

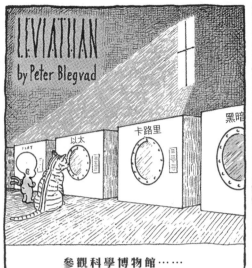

LEVIATHAN
by Peter Blegvad

卡路里 以太 黑暗

參觀科學博物館……

利維：裡面有東西嗎？
貓貓：有「**以太**」（ether）。
利維：什麼……太？
貓貓：以太。「一種一度被……

……認為充斥在宇宙間、並構成所有恆星和行星的假想物質。」

啊？

這個呢？

裡頭裝了「**卡路里**」：「是種『難以捉摸的流體』，用來表示熱能現象。」

利維：還真的是「**難以捉摸**」呀！

下一個！

看呀利維，**黑暗物質**（Dark Matter）！科學家認為宇宙有90%都是由這種東西構成的！

那是什麼？

最後！

國王的新衣

貓貓：他們還不知道。這裡寫說：「可能是一個粒子族群。但即使是最精密的實驗，也尚未有人得到能證實其存在的證據。」

利維：那還真是「**黑暗**」啊！

裡面有什麼呀？

最新款的**低調奢華**！

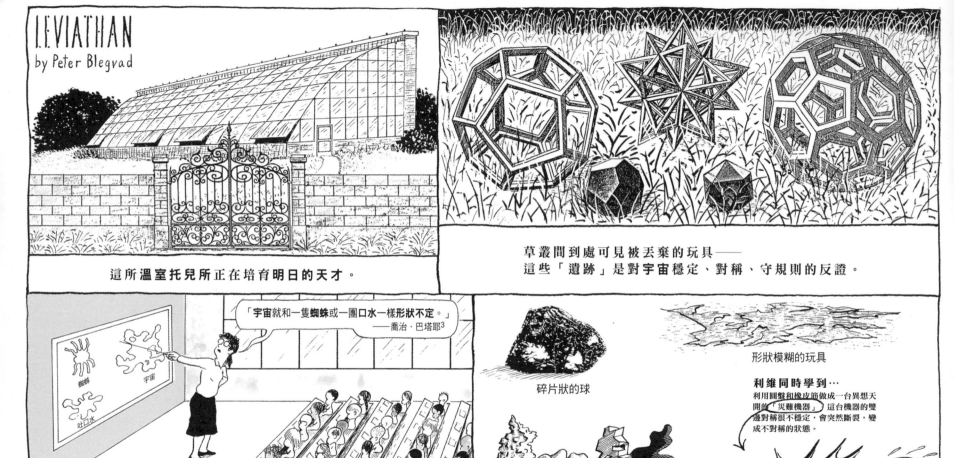

註3：Georges Bataille（1897-1962），法國思想家、作家、評論家。在當時路線超級前衛、顛覆、並追求極致經驗，有「邪惡的形上學學者」之稱。代表性理論有「基礎物質主義」（Base Materialism），以及情色「極限文本」小說：《眼睛的故事》（Histoire de l'oeil）。

LEVIATHAN
by Peter Blegvad

你有沒有聽過
「墓園之星」呢？

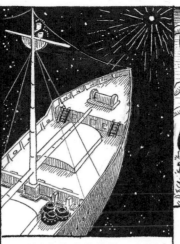

要用它的光線導航，必須
具備任何天體航行課程都
沒有教過的高超技巧。

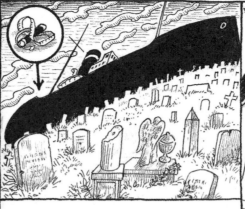

我們發現，船尾甲板的六分儀歪得像
數字「8」，船本身則是既高且乾，就
在北倫敦近郊馬斯衛爾丘過度蔓延的
墓園上方。當然，船上沒有船員。

一切人跡都消失無蹤。

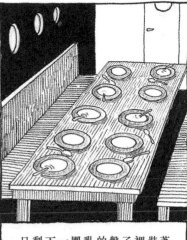

只剩下一團亂的盤子裡裝著
牛奶狀的液體。某頓晚餐就
在上了湯品之後戛然而止。

（哥本哈根賽嵐保號）

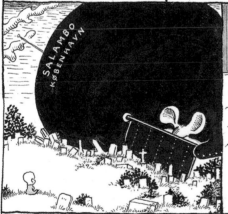

SALAMBO
KØBENHAVN

這艘船是賽嵐保號。八千噸重。
從哥本哈根駛出。船上載有氈
帽、鳥食和腳踏車幫浦等貨品。

她本來停泊在泰晤士河離倫敦數哩遠
的地方，後來鐵鍊在夜裡斷裂……

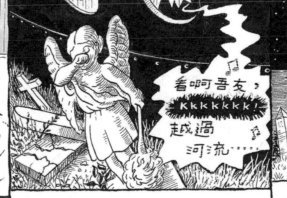

看啊吾友，
Kkkkkkk!
越過
河流……

……此後便在長草間的墓地裡休憩。在
刻板嘈雜的汽車喇叭聲中，她的短波放
送拾起纏攪的往日美好。

她如何到達那裡？「她偏離航線。」
老水手們說。（偏離航線：由於失
誤或不穩定的航行而離開直行的
路徑。）墓園之星為她導航至此。

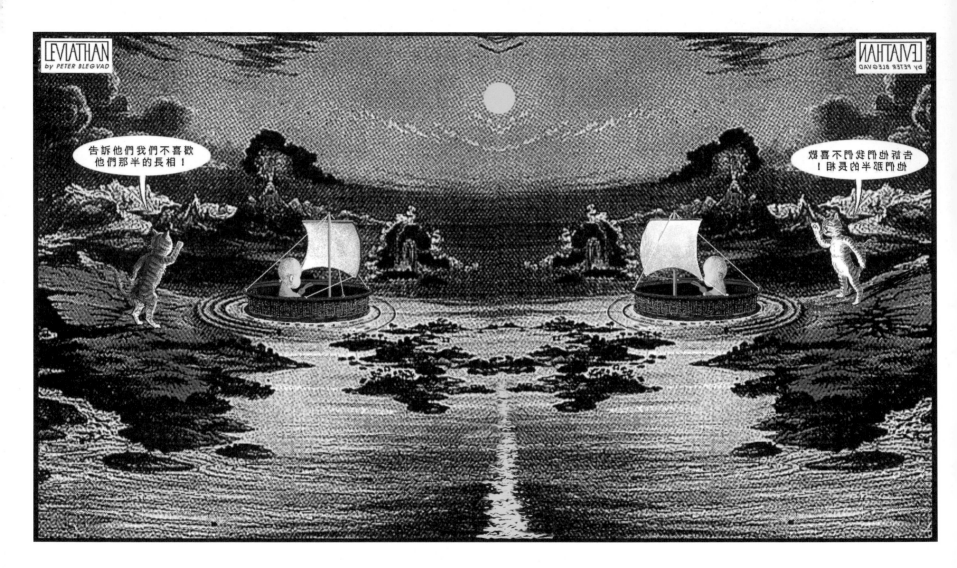

VI.

事物圖解

SCHEMA
THINGS

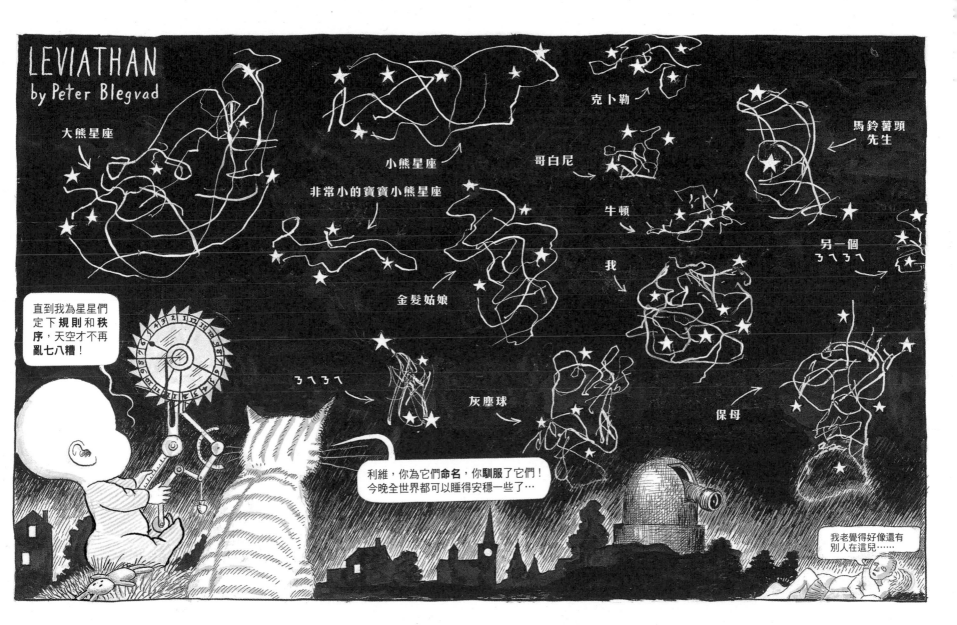

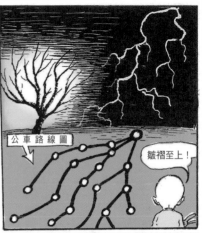

LEVIATHAN
by Peter Blegvad

公車路線圖

皺褶至上！

利維一整天都在「伸縮」他的手臂，好研究這個動作在他的袖子上製造出的微妙的皺褶系統。
他全神灌注，在皺褶裡閱讀自己的命運。他沒有漏掉……

皺褶與大自然裡其他形式的應和。

值此同時

觀察結果

信不信由你

1984年，威爾斯作曲家約翰・葛利弗斯[1]
隨手把他的外套丟到一張椅子上，
衣服的皺褶形成了這張臉！

藝術家伯恩・赫加夫[2]，亦即
《動態的皺摺和布幔》（Dynamic Wrinkles and
Drapery, Watson-Guptill, 1992）一書作者，
他曾定義出「形成衣物上皺摺和褶痕
之明確系統」的動力學！

上圖：不讓研究科學家專美於前，
赫加夫用圖表來陳述他的皺褶理論。

SWIPED FROM THE COMICS JOURNAL (Fantagraphics)

醉得迷迷糊糊，赫胥黎[3]聲稱他在「法蘭
絨長褲的皺褶裡，看見絕對真理。」

唉唷！

註1：John Greaves（1950-），英國貝斯手和作曲家。曾為樂團「Henry Cow」一員，和本書作者布雷瓦合作過概念專輯《Kew. Rhone》（1977）。該專輯由Greaves譜曲、布雷瓦填詞，女歌手Lisa Herman主唱，
被Allmusic譽為「1970年代前衛搖滾經典之遺珠」，亦可參見導讀文。　註2：Burne Hogarth（1911-1996），美國漫畫家和理論家。代表作是連載於報紙的漫畫《泰山》系列和一系列關於解剖與人體構造的書籍。
註3：Aldous Leonard Huxley（1894-1963），英國名作家，《美麗新世界》為其代表作之一。

LEVIATHAN by Peter Blegvad

「利維」的房間，清晨5點14分。

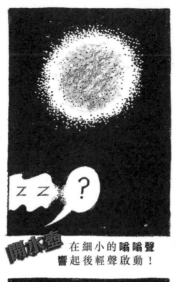

「開水壺」在細小的嘶嘶聲響起後輕聲啟動！

「咿頭」，一根樹枝斷裂，一隻狗在吠叫。

「遠方」的狗群互吠形成「犬族的討論會」。

「海濱」有**霧號**響起。砰砰聲響是利維的**心跳聲**。高音頻的哀嚎聲，則是出自他的**神經系統**！

「鳥啼」迎接清晨的到來。送**牛奶**的清脆鈴聲，被**掃街機**給吞沒了。

「利維」的窗戶底下爆發一陣**爭執**……

「它」演變成一段**爭吵**——謾罵、扭打、拳頭相向！

「一聲」槍響！噢，不是，只是車子的引擎逆火放了個屁。

「在」白天亮晃晃的光線下，利維的**聯覺**4緩和了下來。

註4：「聯覺」（Synesthesia）是指一種感覺伴隨著另一種或多種感覺而生的情況，例如聽覺伴隨著景象而生，另一種聯覺是將字、形狀、數字或人名等事物和感官如味道、顏色或口味等連在一起。

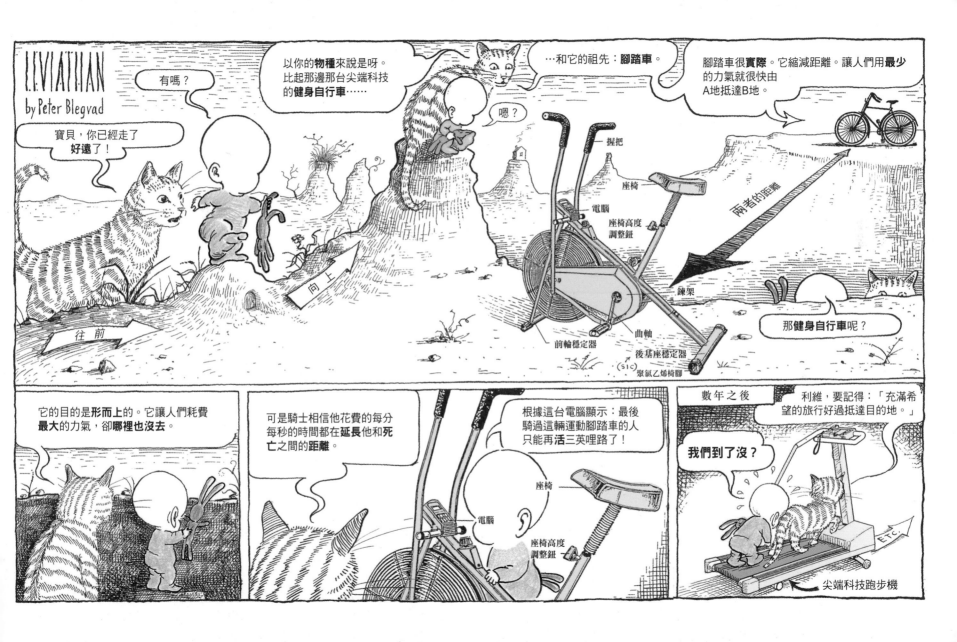

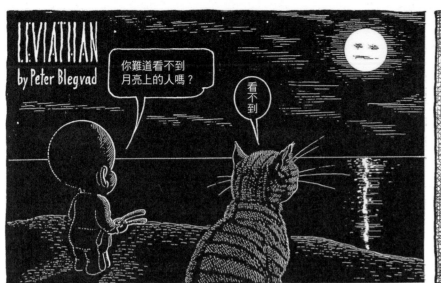

LEVIATHAN
by Peter Blegvad

你難道看不到
月亮上的人嗎？

看不到

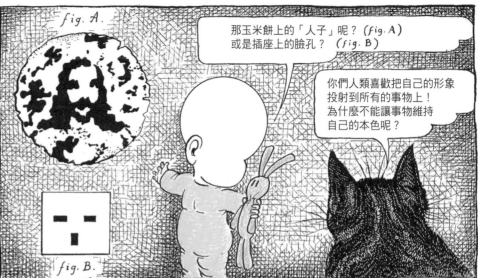

fig. A.

那玉米餅上的「人子」呢？ (fig. A)
或是插座上的臉孔？ (fig. B)

你們人類喜歡把自己的形象
投射到所有的事物上！
為什麼不能讓事物維持
自己的本色呢？

fig. B.

我希望我有一個形象
可以投射！

叩叩叩 叩叩叩

是誰呀？

瑞士穆林根地區之銅
器時代的鐮刀把手。

請進！

?

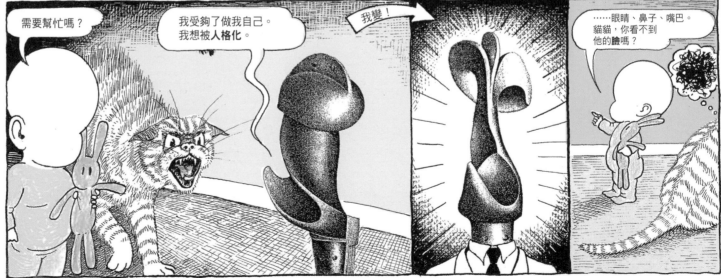

需要幫忙嗎？

我受夠了做我自己。
我想被人格化。

我變！

……眼睛、鼻子、嘴巴。
貓貓，你看不到
他的臉嗎？

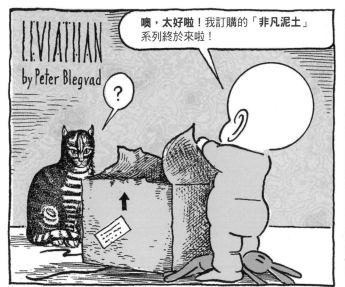

LEVIATHAN
by Peter Blegvad

噢，太好啦！我訂購的「**非凡泥土**」系列終於來啦！

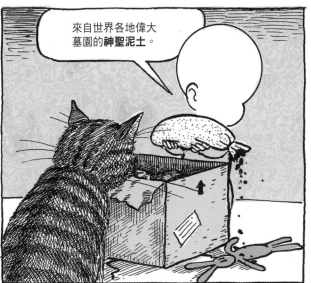

來自世界各地偉大墓園的**神聖泥土**。

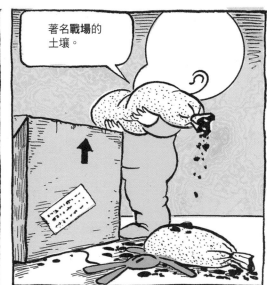

著名**戰場**的土壤。

過度熱心的清潔人員從西斯汀大教堂天花板上剝下來的一盒**暈塗土**。

從阿姆斯壯太空裝的接縫收集到的一把**月球粉塵**。

我保證這些粉塵是我從月球帶回來的。

signed,
Neil Armstrong

（簽名：尼爾·阿姆斯壯）

最早的生物曾在其上爬行的**原始淤泥**──超大盒裝。

利維充分舒解了自己對泥巴的鄉愁。

「只要我們保持髒污，就還很純潔。」
　　　　　　──查爾斯·杜德利·華納[5]

「污泥不過是被錯置之物。」
　　　　　　──約翰·奇普曼·葛雷[6]

「當污泥多到一個量，就變乾淨了。」
　　　　　　　　　　──葛楚·史坦[7]

註5：Charles Dudley Warner（1829-1900），美國作家，曾和馬克·吐溫合寫小說《鍍金時代》（The Gilded Age）。　註6：John Chipman Gray（1839-1915），美國著名法學家。
註7：Gertrude Stein（1874-1946），美國作家、詩人，但一生活躍於法國，影響現代主義文學及現代藝術的發展甚鉅。

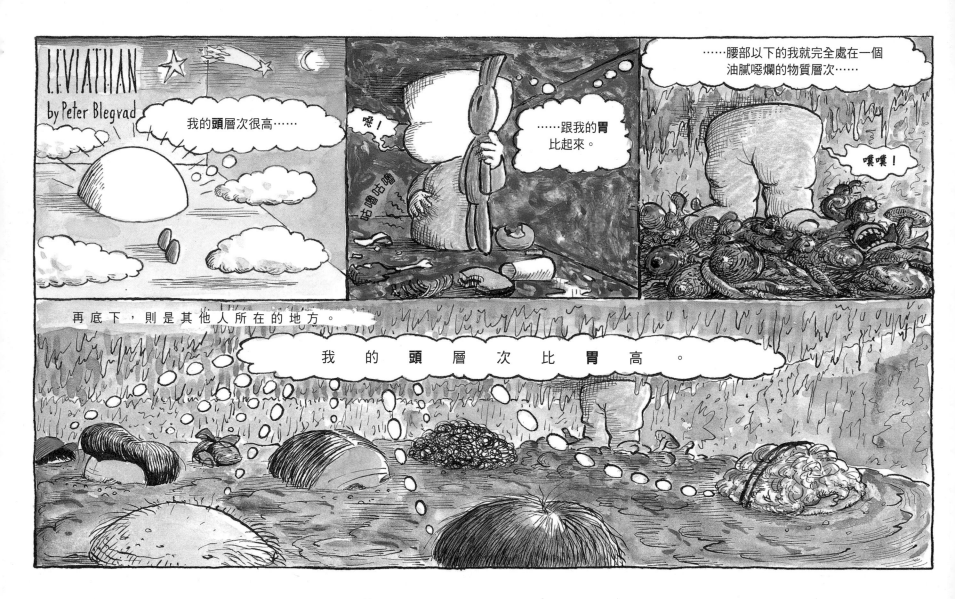

VII.
莫名的恐懼
NAMELESS
DREAD

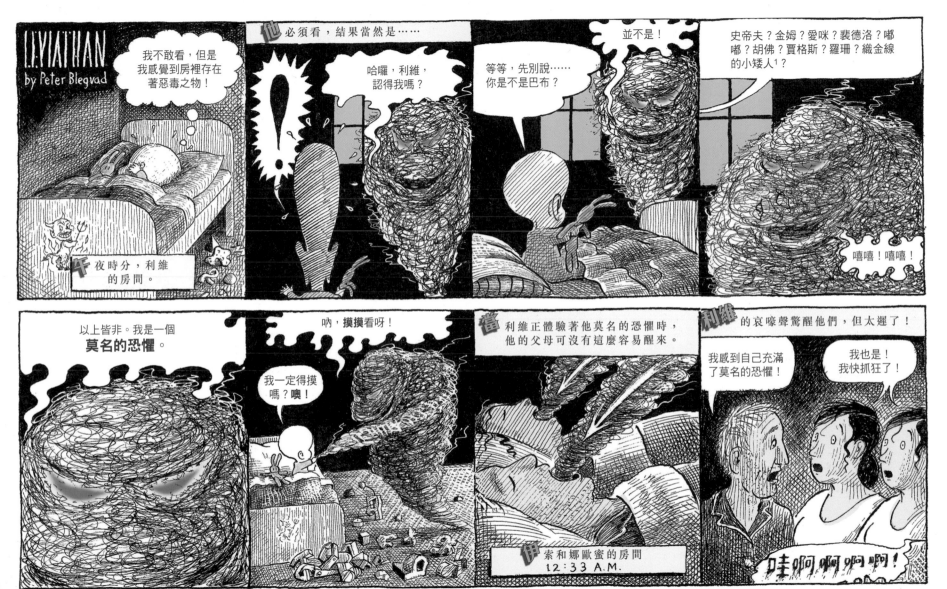

註1：原文「Rumplestilskin」為《格林童話》中的小矮人，幫老農夫的女兒將稻草織成金線，後要脅成為皇后的農夫女兒若無法猜出其本名，則須交出兒子做為回報。

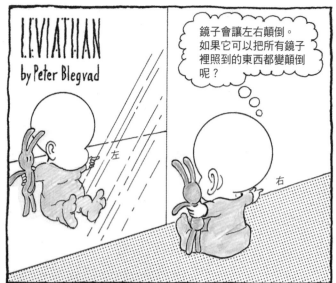

LEVIATHAN
by Peter Blegvad

鏡子會讓左右顛倒。如果它可以把所有鏡子裡照到的東西都變顛倒呢？

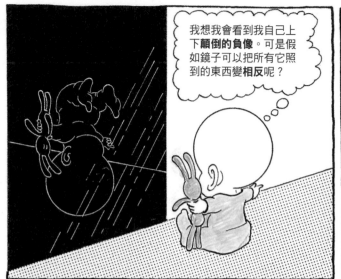

我想我會看到我自己上下**顛倒的負像**。可是假如鏡子可以把所有它照到的東西變**相反**呢？

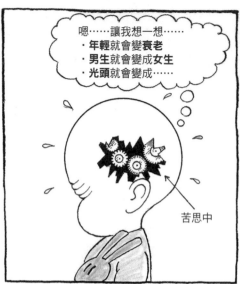

嗯……讓我想一想……
· **年輕**就會變**衰老**
· **男生**就會變成**女生**
· **光頭**就會變成……

苦思中

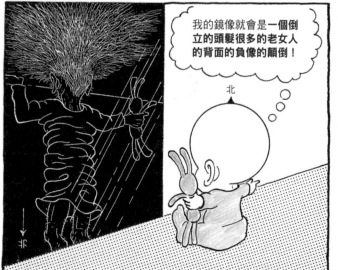

我的鏡像就會是一個倒立的頭髮很多的老女人的背面的負像的顛倒！

北

可是這一隻一隻還會變成什麼樣子呢？

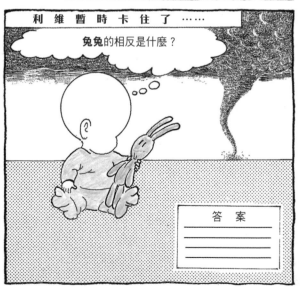

利 維 暫 時 卡 住 了……

兔兔的相反是什麼？

答案

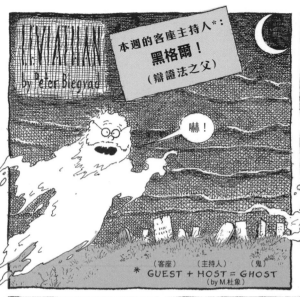
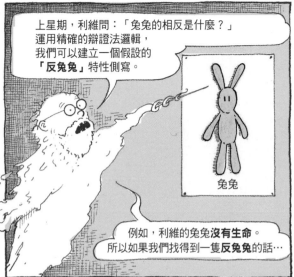
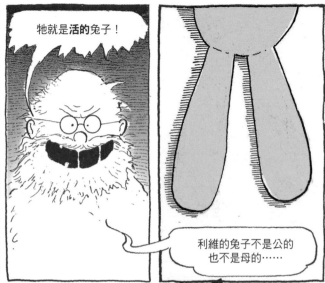

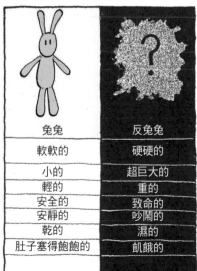
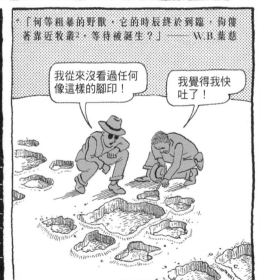

註2：「牧叢」是地名，Shepherds Bush，是西倫敦一個地區的名稱。
註3：原文「AUNTY BUNNY」，為「反兔兔」（ANTI-BUNNY）的諧音。

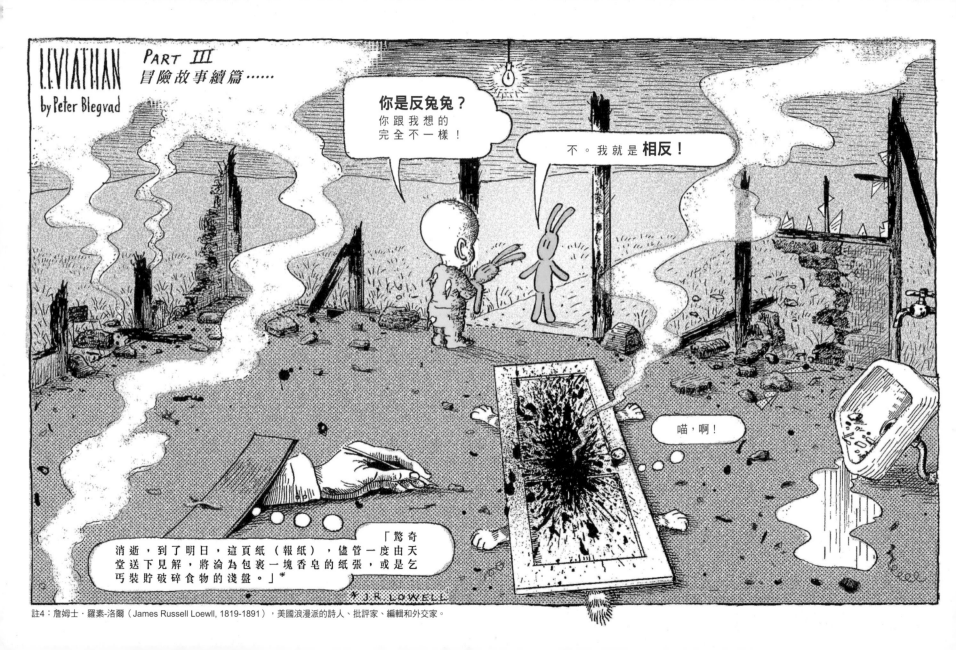

註4：詹姆士·羅素-洛爾（James Russell Loewll, 1819-1891），美國浪漫派的詩人、批評家、編輯和外交家。

「在沒有一種共同力量讓人們 保持敬畏的時代，他們便身處於 一個名為戰爭的狀態；此等戰爭 乃每一個人對上每一個人的戰 爭。」

註5：Thomas Hobbes（1588-1679），英國著名政治哲學家，《利維坦》為其1651年的著作，書中認為「國家」就像巨獸利維坦一般，它的身體由所有人民組成，它的生命則起源於人民對公民政府的需求，否則社會便會陷入因人性求生本能而不斷動亂的原始狀態。此書為爾後所有西方政治哲學的發展奠定根基。

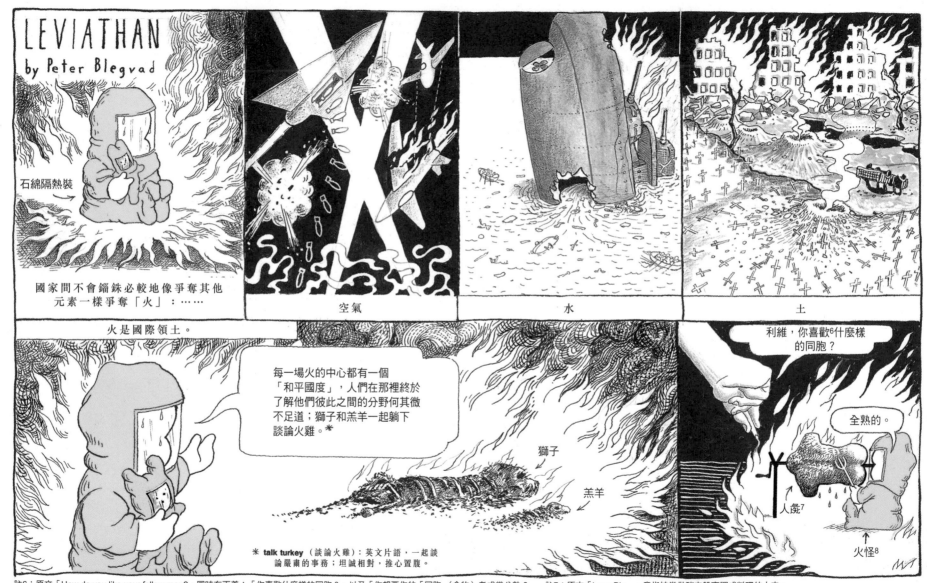

註6：原文「How do you like your fellow man?」同時有兩義：「你喜歡什麼樣的同胞？」以及「你想要你的「同胞」（食物）煮成幾分熟？」　　註7：原文「Long Pig」，意指被當做豬肉般烹調成料理的人肉。
註8：原文「Salamander」是神話或傳說中生活在火中的蛇或火怪，也是耐高溫的人或不怕炮火的軍人，同時也是爐底結塊留在高爐底部的難熔化物質。

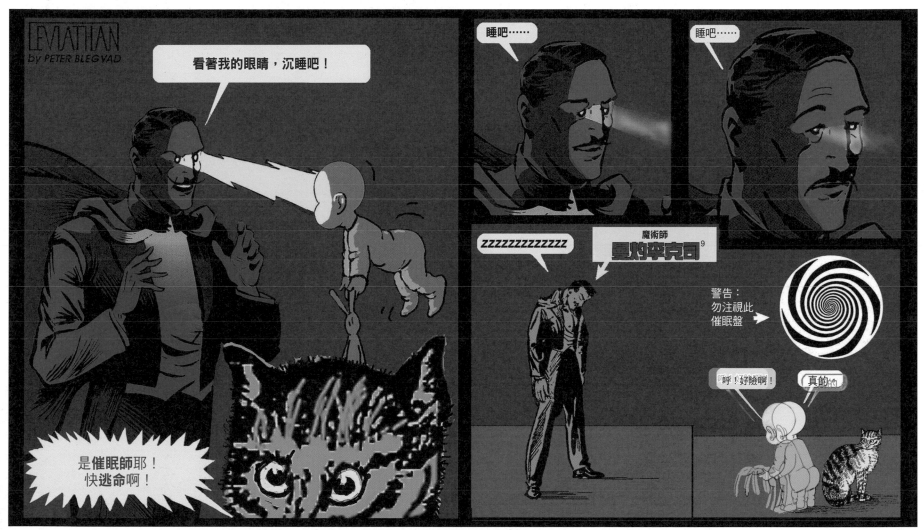

註9：《Mandrake the Magician》為美國漫畫家Lee Falk所創之連環漫畫，於1934年起連載，主角的絕技便是利用「快速催眠」來制服敵人。

LEVIATHAN
by PETER BLEGVAD

呼！

啊啊 啊啊

好在我們通過了
那張焦慮之臉…

那接下
來咧？

更糟……

啊！

是赤裸裸的
無動於衷！

咬我啊？

VIII.

話語和時間都夠多了

WORDS
ENOUCH & TIME

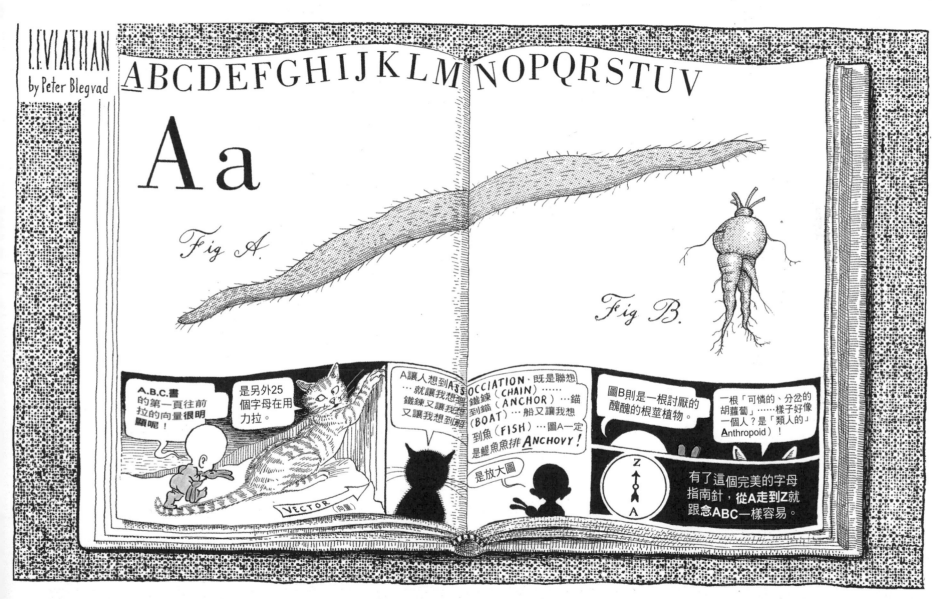

註1：James Kelman（1946-）愛爾蘭小說家，該得獎作原文為《How late it was, how late》。 註2：Laurence Sterne（1713-1768），英國小說家及英國國教派牧師。代表作《商第傳》（The Life and Opinions of Tristram Shandy, Gentleman）共有九大卷，1759年出版前兩卷，後七卷花了十年才出完。 註3：Jean Cocteau（1889-1963），法國詩人、小說家暨劇作家。 註4：《Orfée》是考克多1949年導演的電影。

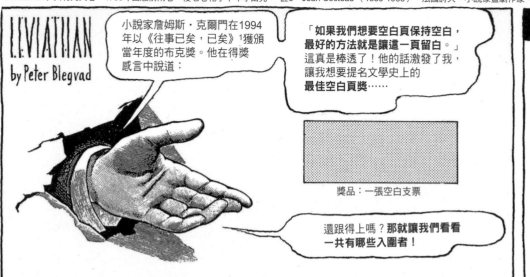

LEVIATHAN
by Peter Blegvad

小說家詹姆斯·克爾門在1994年以《往事已矣，已矣》[1]獲頒當年度的布克獎。他在得獎感言中說道：

「**如果我們想要空白頁保持空白，最好的方法就是讓這一頁留白。**」這真是棒透了！他的話激發了我，讓我想要提名文學史上的**最佳空白頁獎**……

獎品：一張空白支票

還跟得上嗎？**那就讓我們看看一共有哪些入圍者！**

《商第傳》
CHAPTER XVIII

《商第傳》
CHAPTER XIX

1. 穩操勝算的賭注會下在羅倫斯·史坦恩《商第傳》[2]的兩個空白「篇章」上。史坦恩說：「我懷著敬意看待裡頭什麼也沒寫的篇章；想想世上還有更多更糟的事呢……」他同時也希望「這可能是我給世界上的一堂課」——「讓人們用各自的方法講故事。」

2. 「太荒謬了！」尚·考克多[3]電影裡的奧爾菲[4]斥責道。在片裡，有人拿了一份完全由**空白頁**組成的文學雜誌**《裸體主義》**給他看……

裸體主義

「如果裡頭包含了荒謬的文本，才更可笑。」他的同伴回答。

3. 巴爾納巴斯修士的繪作：「從巴登巴登到卡爾斯巴德，徒步穿越暴風雪，穿著白色的睡袍，背後跟著一群白色的小馬。頭上有一隻神祕的白色海雀在飛舞，就像在為我們帶路。」

法蘭·歐布萊恩[5]《公平遊戲》雜誌，第三期第一卷

4. 沒有任何人比馬拉美[6]**對**空白頁投注更多的熱情了。根據查爾斯·穆朗[7]的說法：「『處女紙』的潔白、靜默和空無，被轉換成最高的理想。」

所有帕爾克上校教我的事

艾維斯·A·普雷斯利[8] 著

5. 貓王為了娛樂朋友編造的**空白書**，最近才由蘇富比公司進行拍賣。

（利維和貓貓在地獄裡）

註5：Flann O'Brien（1911-1966），愛爾蘭名作家，本名為Brian O'Nolan。其最知名小說《愛爾蘭落水鳥》（At Swim-Two-Birds，1939）被公認為史上最繁複深邃的後設小說之一。 註6：Stéphane Mallarmé（1842-1898），重要法國象徵主義詩人。其作品啟發了許多20世紀初期革命性的藝術流派的發展，像是達達主義、超現實主義和未來主義等。 註7：Charles Mauron（1899-1966），翻譯與評論家，所著《美學與心理學》（Aesthetics and Psychology，1935）昭示了文本創作後無意識的聯結，此心理批評論點對分析馬拉美的作品大有助益。 註8：即貓王的本名。

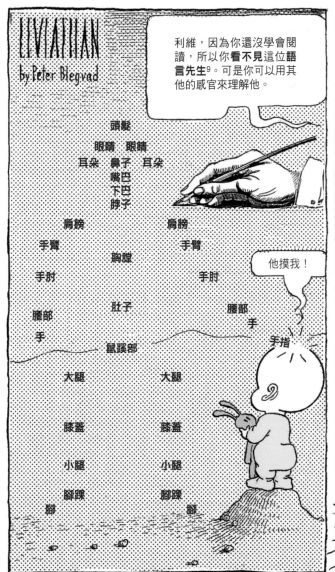

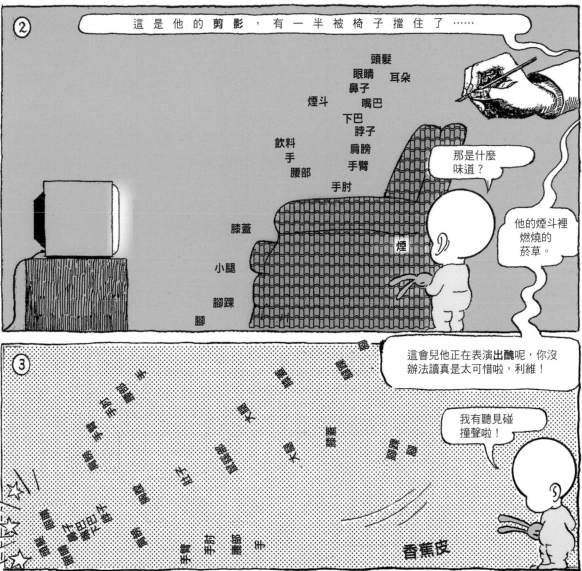

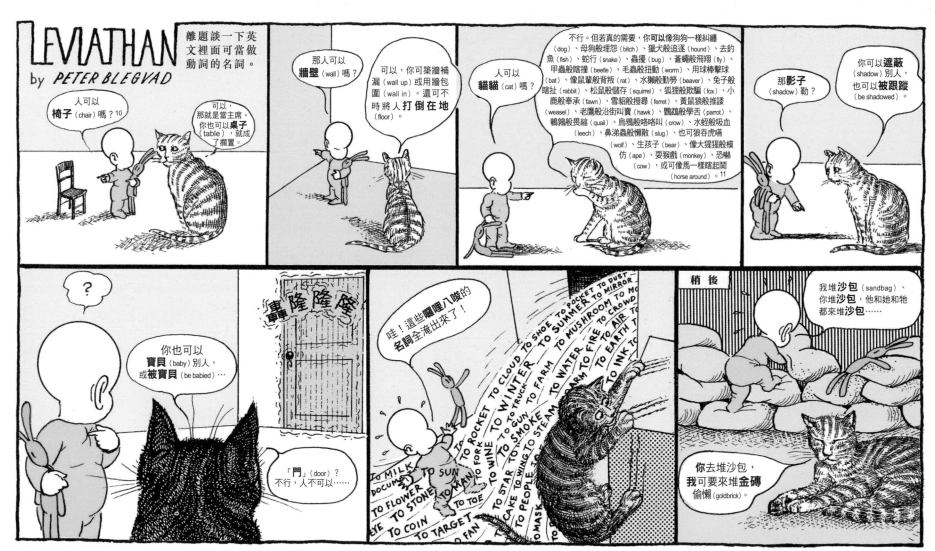

註10：原文為「Can one chair?」本篇其他句子由此類推，利維和貓貓熱烈討論哪些名詞可以直接當動詞用。
註11：fly當名詞是「蒼蠅」。bat當名詞有「球棒」和「蝙蝠」之意。bear當名詞是「熊」。cow當名詞是「母牛」。

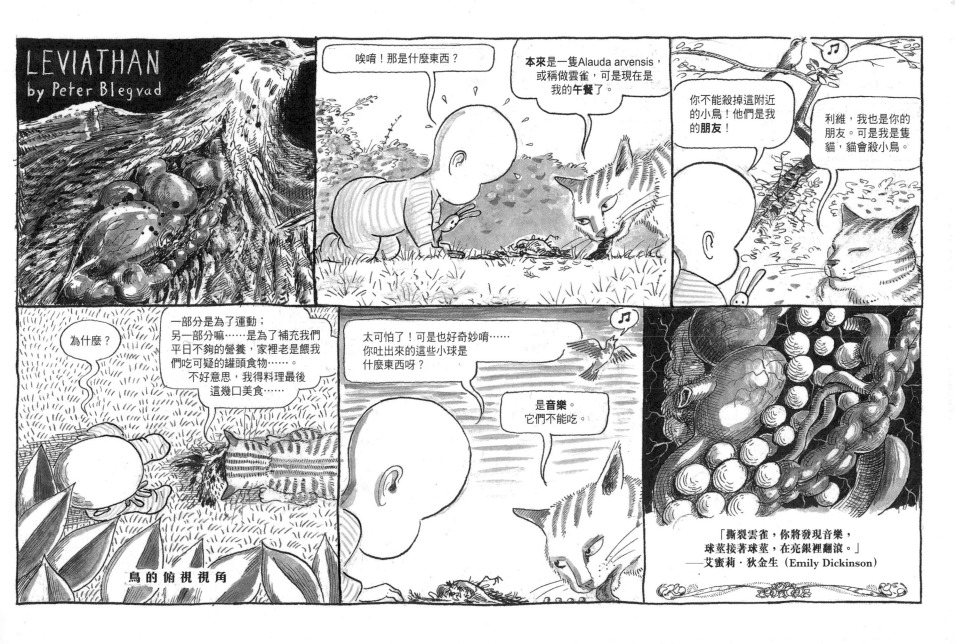

LEVIATHAN
by Peter Blegvad

一台時光機耶！

ONE

噢，天啊！

TWO

THREE

FOUR

FIVE

SIX

看呀，兔兔！我們朝**未來**旅行了**五格**耶！

SEVEN

IX.

荒野、森林和氣體

WILDS, WOODS, & GAS

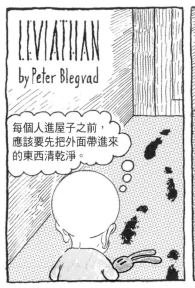

LEVIATHAN
by Peter Blegvad

嚇！

上週日

週一

週二

週三

可食性蛆

週四

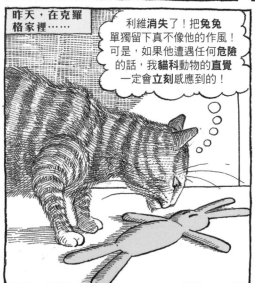

昨天，在克羅格家裡……

利維消失了！把兔兔單獨留下真不像他的作風！可是，如果他遭遇任何危險的話，我貓科動物的直覺一定會立刻感應到的！

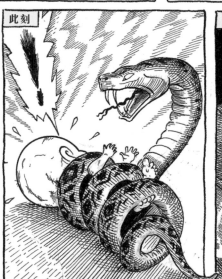

此刻

一個小時後

隔天

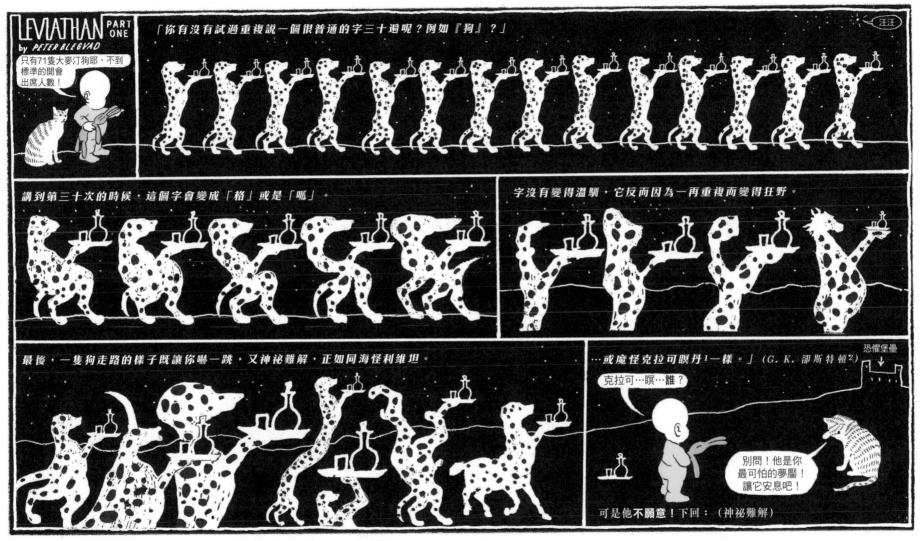

註1：Croque-mitaine，法國妖怪，常用來嚇唬小孩子不要做危險事情的，功能和意義上很像「虎姑婆」。
註2：Gilbert Keith Chesterton（1874-1936），英國作家。作品繁多，包括哲學、本體學、詩作、劇作、報導文學、公開演說和辯論、自傳、基督教辯解學、幻想文學和偵探小說等。
卻斯特頓被譽為「矛盾學王子」，因為他喜歡在行文時用看似相互矛盾的邏輯，挑戰讀者的思考。中譯作品有推理小說《奇職怪業俱樂部》。

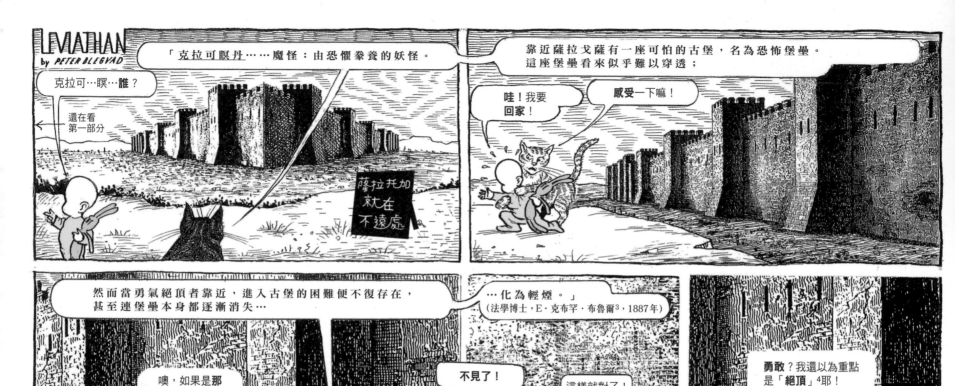

註3：Ebenezer Cobham Brewer（1910-1897），英國牧師，編撰了著名的《布魯爾句法與寓言辭典》（Brewer's Dictionary of Phrase and Fable）。
註4：原文用的是「bold」和「bald」的諧音。利維把「勇氣絕頂」（bold）聽成「聰明『絕頂』」（bald，禿頭）。

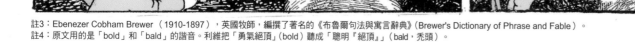

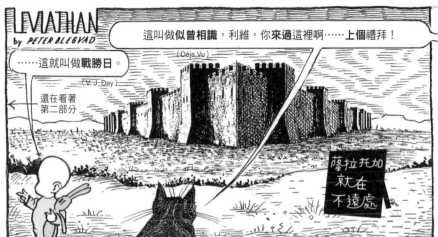

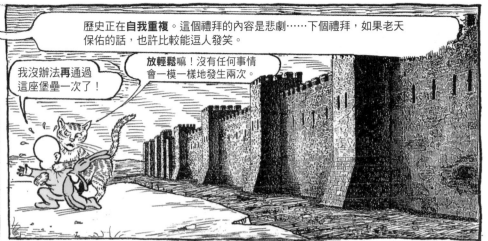

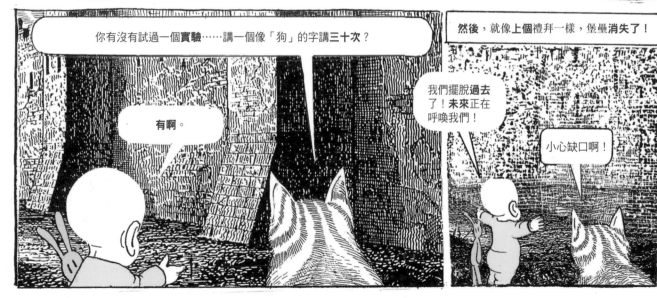

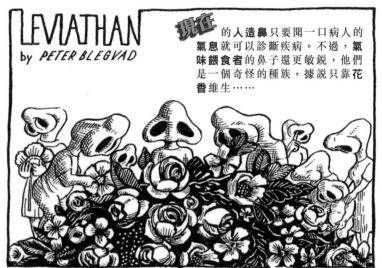

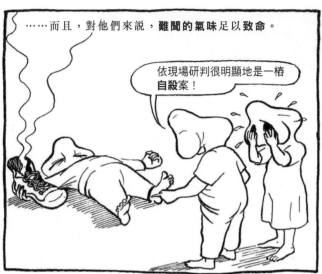

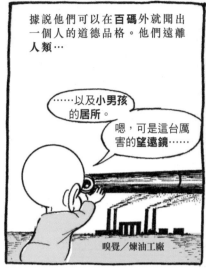

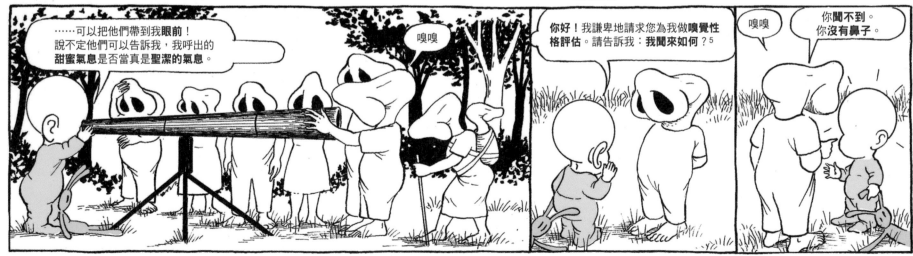

註5：原文為「How do I smell?」，可指「我聞來如何？」，亦可指「我如何可聞？」。

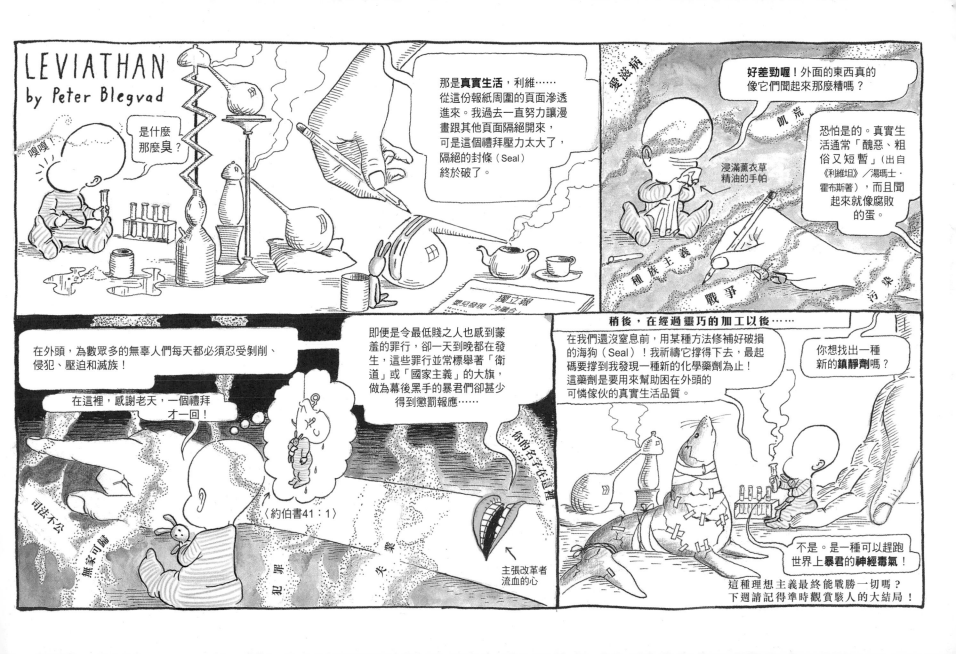

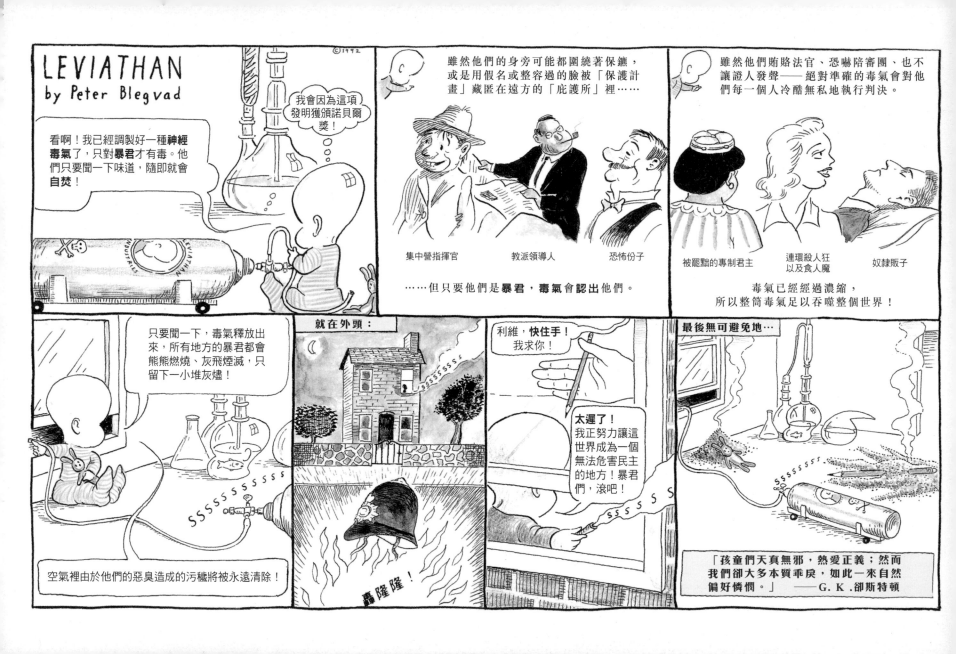

那玩意兒
我多得很

I GOT A
MILLION OF 'EM

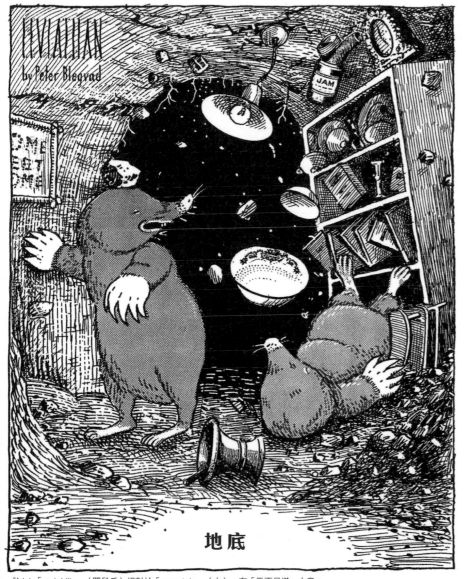

地底

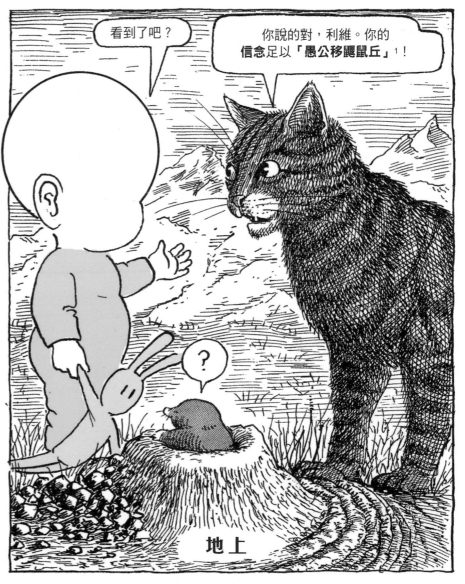

地上

註1：「molehills」（鼴鼠丘）相對於「mountain」（山），有「微不足道」之意。

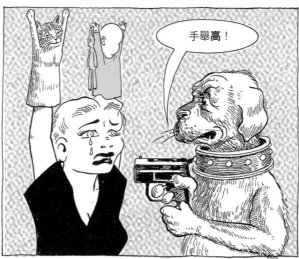

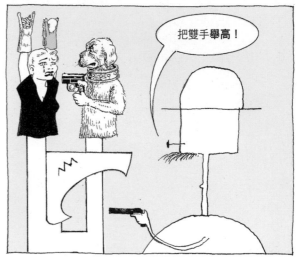

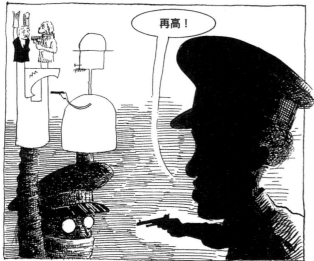

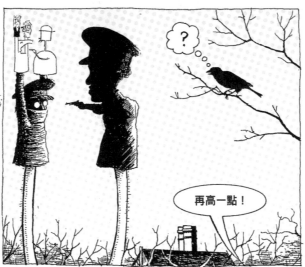

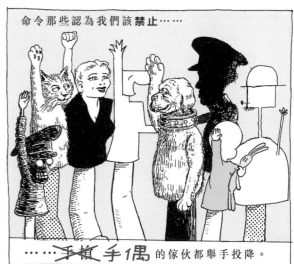

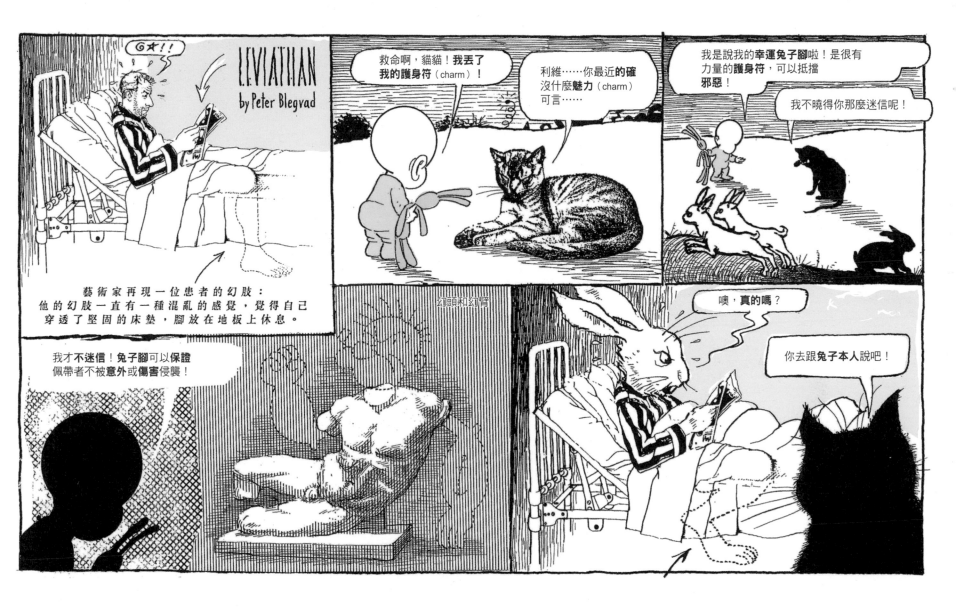

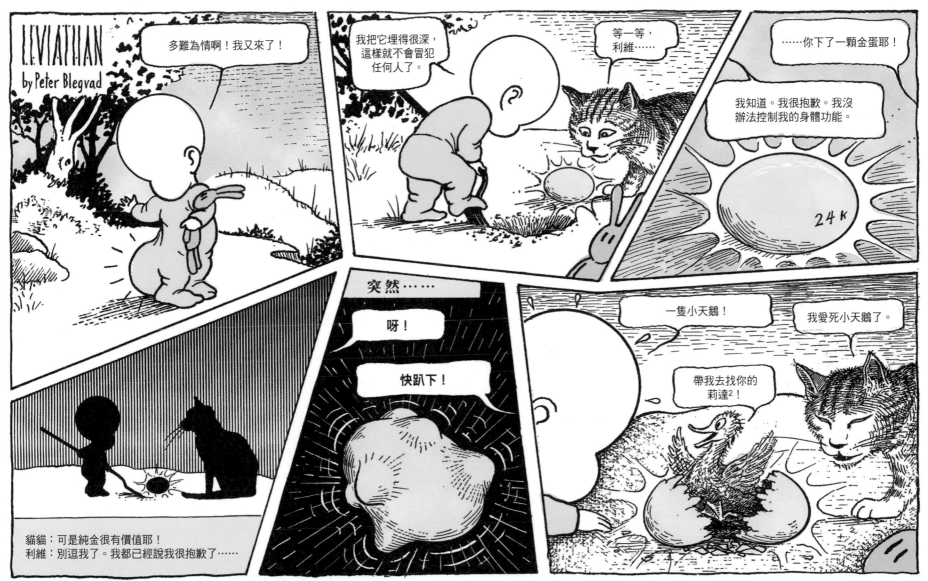

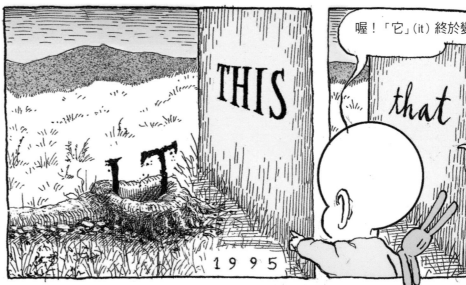

地獄

HELL

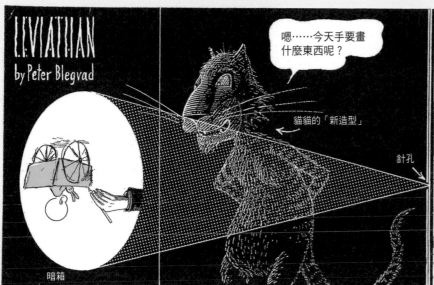

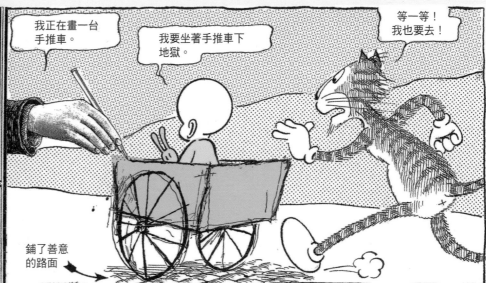

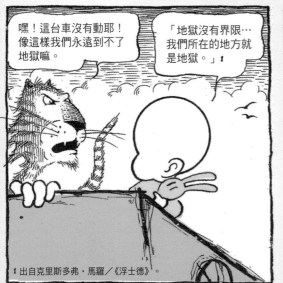

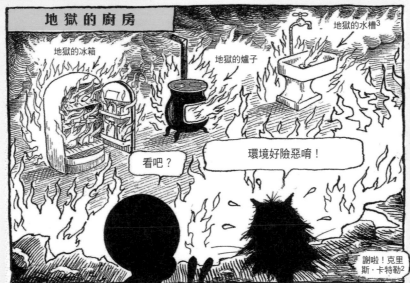

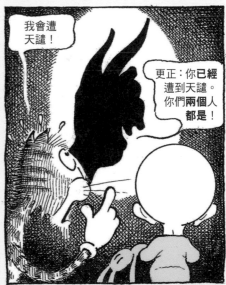

1 出自克里斯多弗‧馬羅／《浮士德》。

註2：克里斯‧卡特勒（Chris Cutler, 1947- ）英國打擊樂手、詞曲家以及音樂理論家。他以與英國前衛搖滾樂團「Henry Cow」的合作最為著名。
他同時也和許多音樂家與音樂團體合作，包括本書作者自己隸屬的三重奏團體「Peter Blegvad Trio」等。　註3：原文取諧音趣味，用的是「Helsinki」（芬蘭首都赫爾辛基）。

待續……

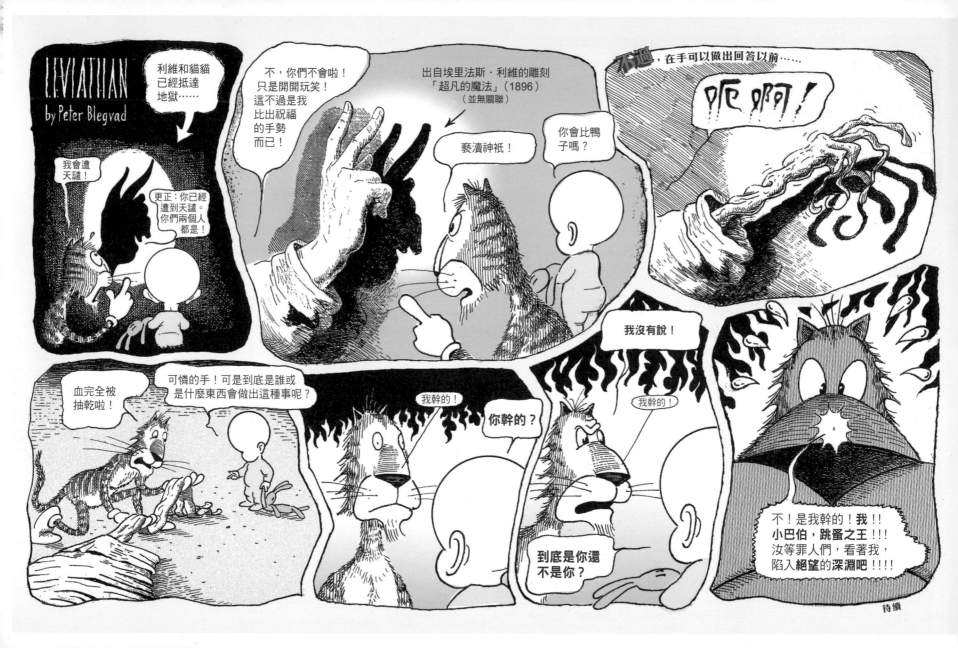

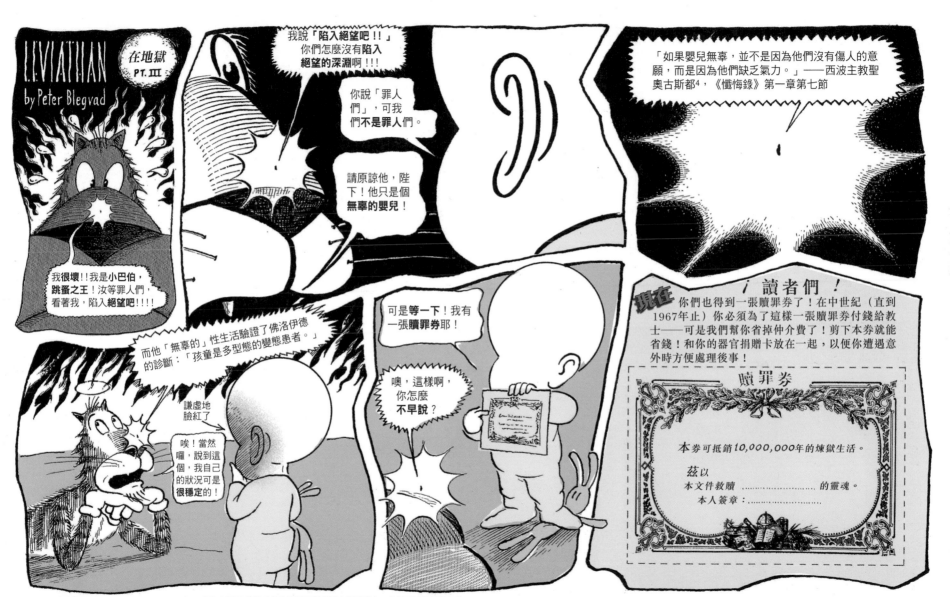

註4：聖奧古斯都（St. Augustine, 354-430），居住在羅馬帝國時代非洲屬地的哲學家與神學家，也是西波地區的主教。

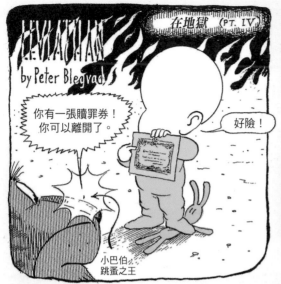

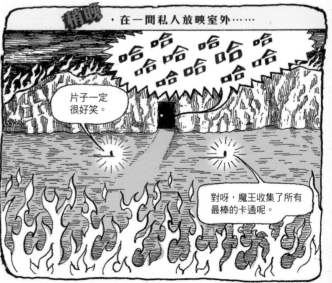

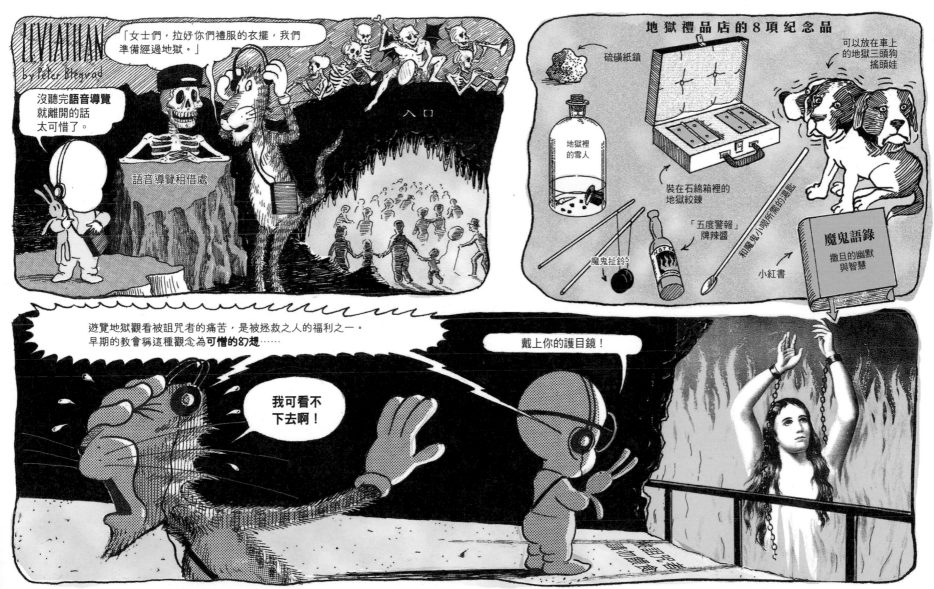

註5：「扯鈴」的英文「Diabolo」和「惡魔」的西班牙文「Diablo」拼音很相似。

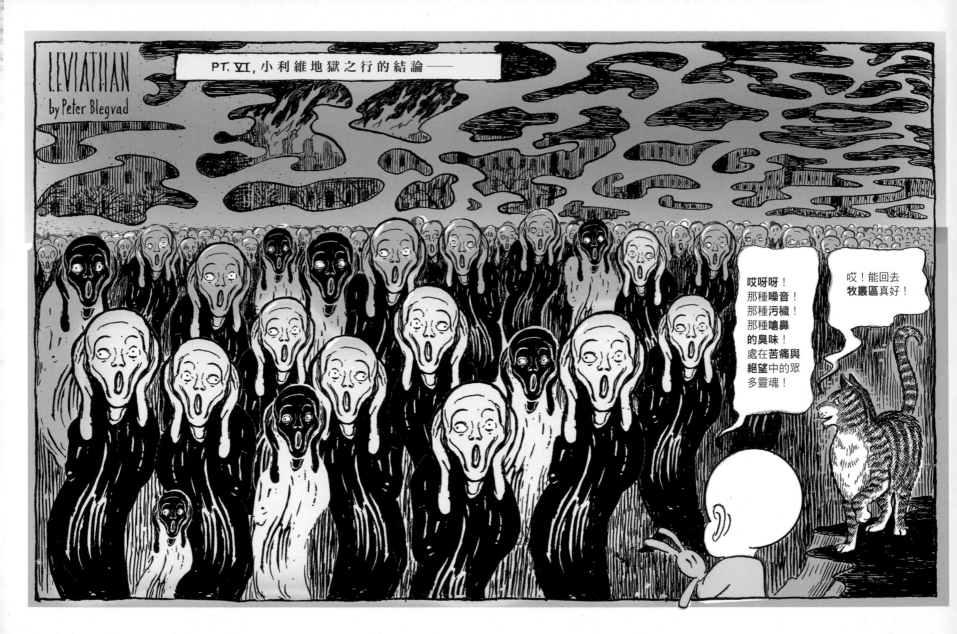

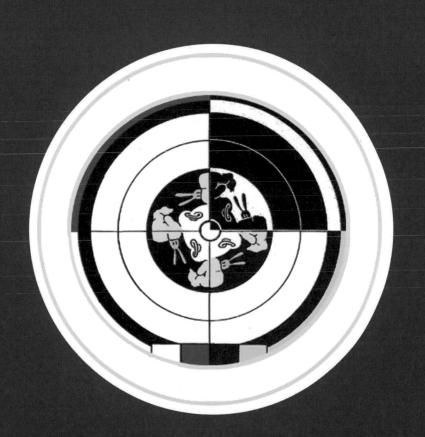

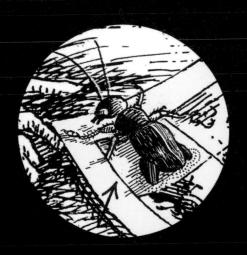

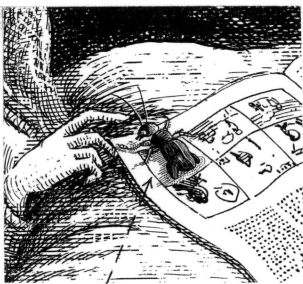

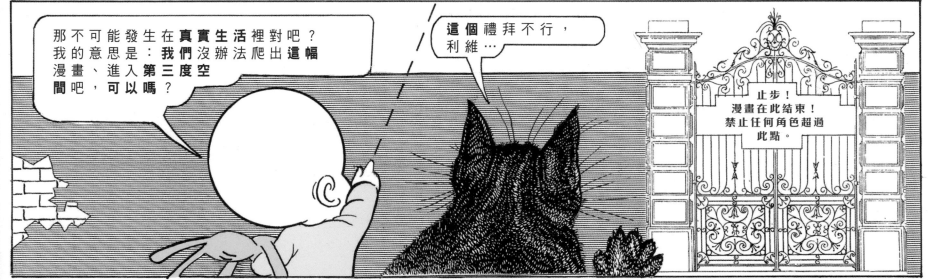

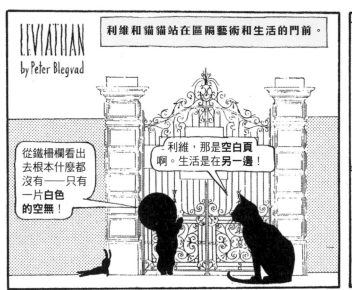
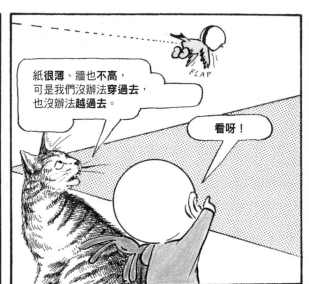
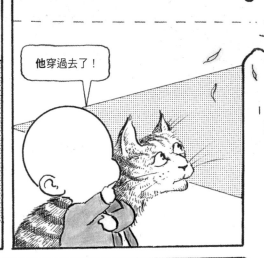
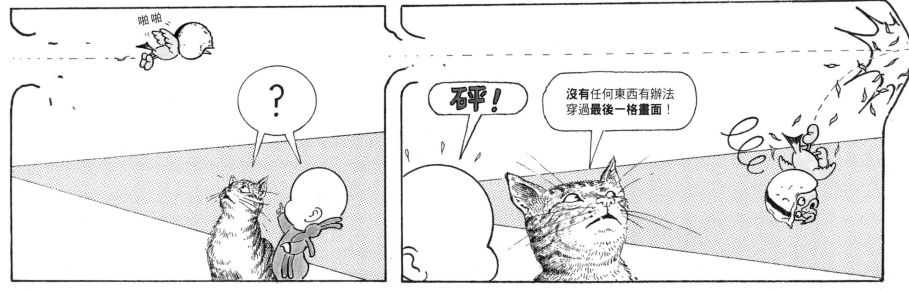

註1：希臘神話中，塞普勒斯島國王皮革馬利翁（Pygmalion）擅長雕刻。他熱烈地愛上自己雕刻的少女像葛蕾緹雅（Galatea），感動了愛神阿芙蘿黛蒂（Aphrodite）。愛神替他的雕像灌注生命，皮革馬利翁與葛蕾緹雅因此得以結合。

註2：《唐·喬凡尼》描述一名到處欺騙女子感情的貴族登徒子的故事。歌劇最後一幕，為保護愛女不受喬凡尼玷污而被刺身亡的大統領，其墓園石像要求喬凡尼懺悔，但喬凡尼不為所動。石像遂抓起喬凡尼的手，硬把他拖往地獄。

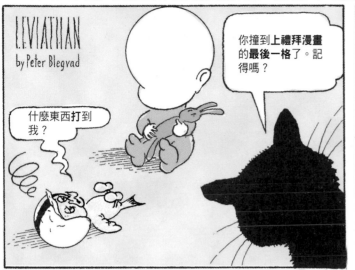

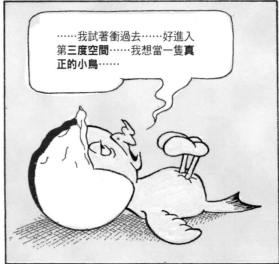

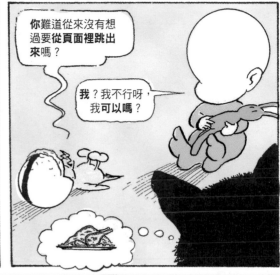

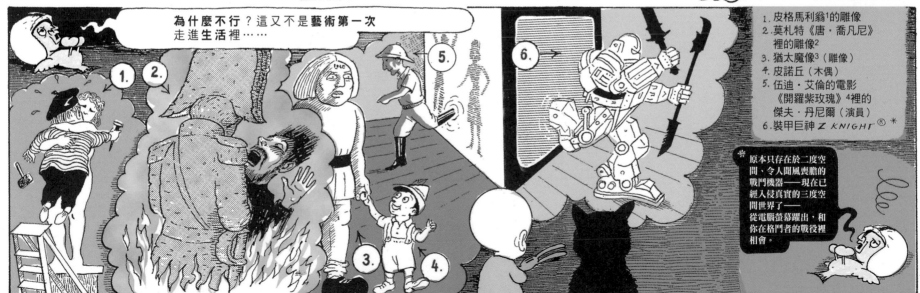

1. 皮格馬利翁[1]的雕像
2. 莫札特《唐·喬凡尼》裡的雕像[2]
3. 猶太魔像[3]（雕像）
4. 皮諾丘（木偶）
5. 伍迪·艾倫的電影《開羅紫玫瑰》[4]裡的傑夫·丹尼爾（演員）
6. 裝甲巨神 Z KNIGHT® ＊

＊原本只存在於二度空間、令人聞風喪膽的戰鬥機器——現在已經入侵真實的三度空間世界了——從電腦螢幕躍出，和你在格鬥者的戰役裡相會。

註3：魔像（Golem）是十六世紀希伯來傳說中有生命的假人。原本是人造的泥像，經猶太祭司用超自然的方式（一說在前額寫上特定文字）賦予生命。

註4：《開羅紫玫瑰》描述1930年代美國經濟大蕭條時期，家庭主婦Cecilia瘋狂迷上《開羅紫玫瑰》這部電影。而某天，戲裡的男主角Tom（傑夫·丹尼爾飾演）竟然直接從螢幕中走出來和Cecilia私奔……

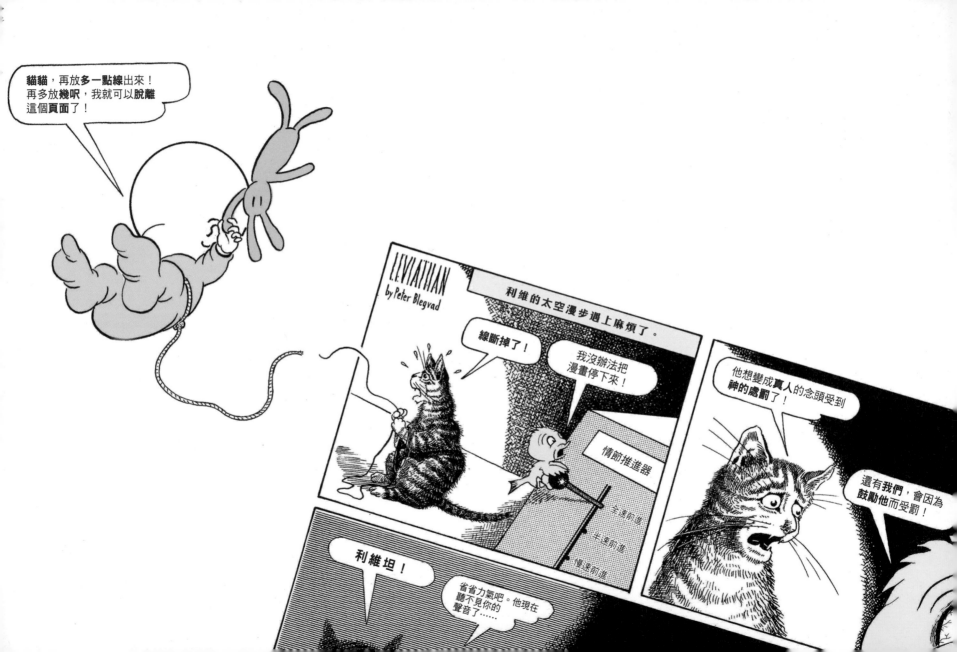

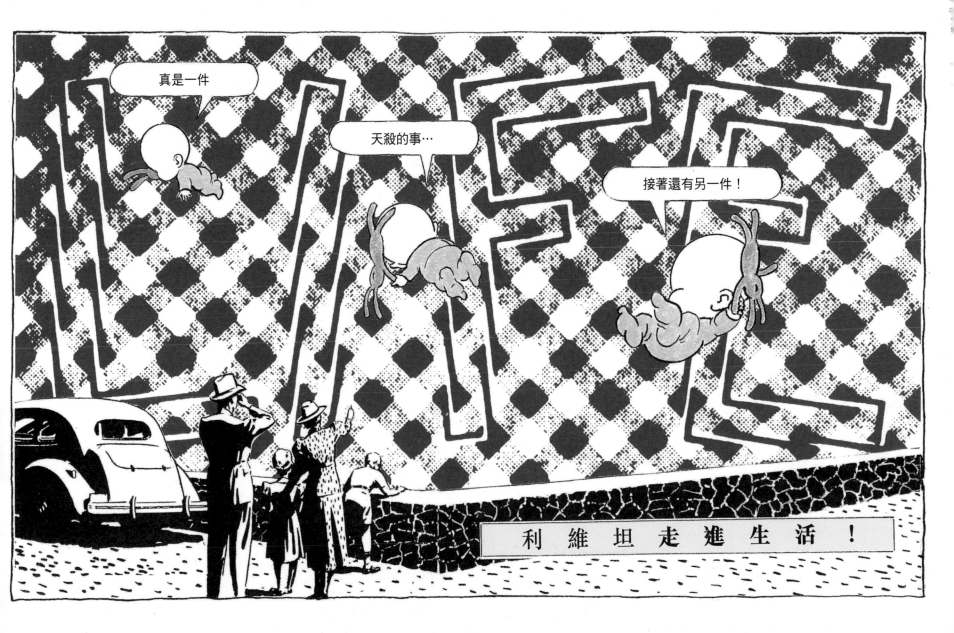

LEVIATHAN
by Peter Blegvad

無法穿透的壁壘

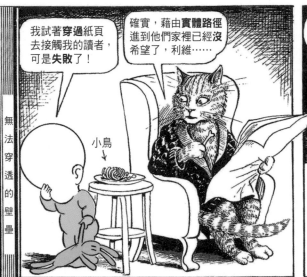

我試著**穿過紙頁**去接觸我的讀者，可是**失敗**了！

確實，藉由**實體路徑**進到他們家裡已經**沒**希望了，利維……

小鳥
↓

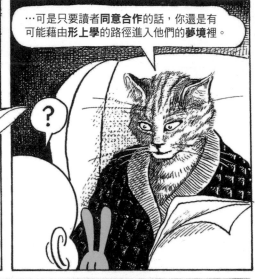

…可是只要讀者**同意合作**的話，你還是有可能藉由**形上學**的路徑進入他們的**夢境**裡。

?

我只是一個**遊戲**！有什麼好損失的？

警告！

除非讀者**一字不漏**地遵守下列指示，否則，參與這項實驗可能導致**永久性的心理損傷**！

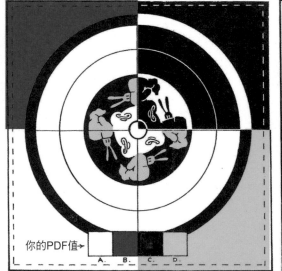

你的PDF值→

A.　B.　C.　D.

使用說明

1. 剪下左邊的夢境接收器

2. 填好你的個人ＰＤＦ表格（Personal Dream Frequency，個人夢境頻率），照以下指示給分（0-9）：
 A. 白色女神
 B. 紅色旗幟
 C. 黑色死亡
 D. 黃褐色的花蜜

 （你的ＰＤＦ值只有你自己知道，別讓其他任何人發現。）

3. 準備就寢前，把一滴牛奶滴在夢境接收器中央。（注意：只能用全脂牛奶或人奶。使用非乳製品可能導致永久性的精神錯亂。）

4. 把夢境接收器放在枕頭底下，放平你疲勞的頭，然後入睡吧……

第二天早晨

答！*

* （翻譯）「哇！真難想像我差點買了《紀事報》而非《獨立報》呢！」

彩色插畫擷取自《超現實遊戲》（Surrealist Games, 倫敦Redstone Press）

XIII.

講個故事
給我聽

TELL ME
A STORY

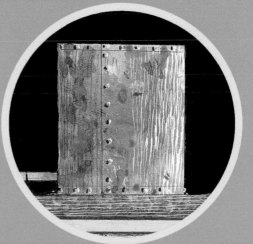

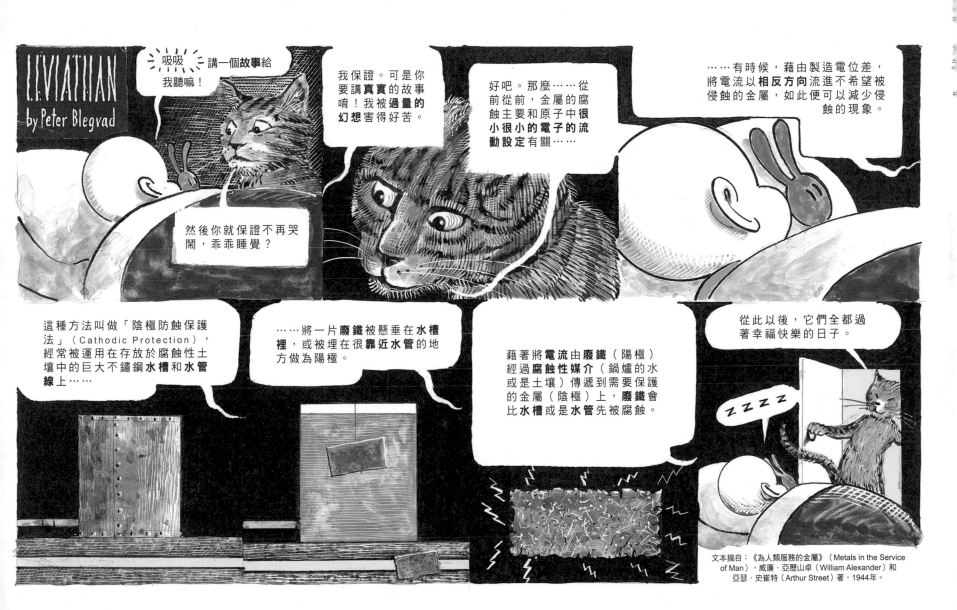

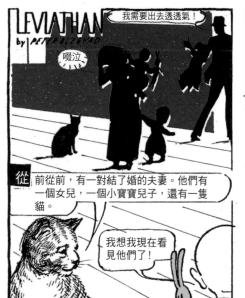

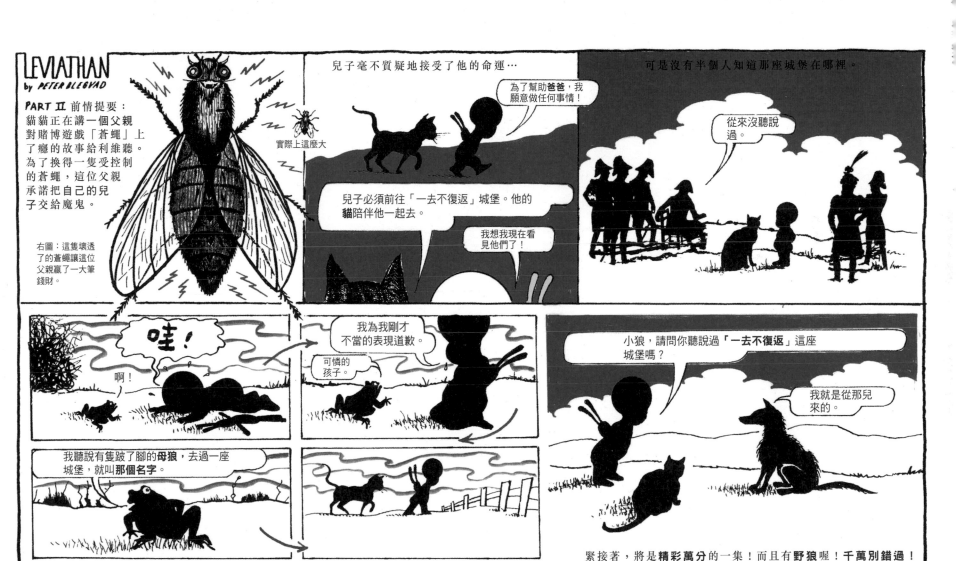

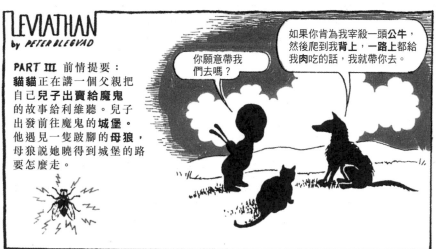

LEVIATHAN by *PETER BLEGVAD*

PART III 前情提要：
貓貓正在講一個父親把
自己**兒子出賣給魔鬼**
的故事給利維聽。兒子
出發前往魔鬼的**城堡**。
他遇見一隻**跛腳**的**母狼**，
母狼說她曉得到城堡的路
要怎麼走。

你願意帶我們去嗎？

如果你肯為我宰殺一頭**公牛**，然後爬到我**背**上，**一路**上都給我**肉**吃的話，我就帶你去。

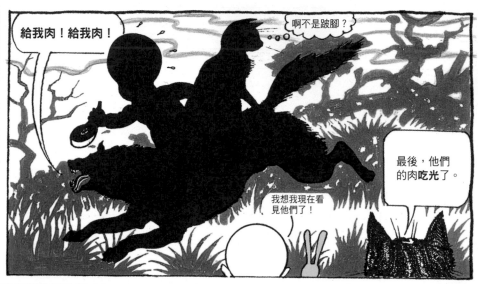

給我肉！給我肉！

啊不是跛腳？

我想我現在看見他們了！

最後，他們的肉**吃光**了。

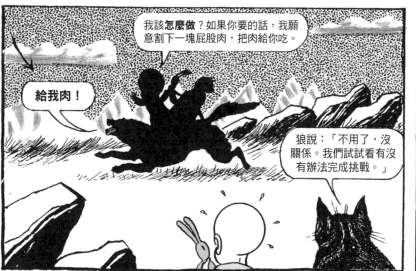

我該**怎麼做**？如果你要的話，我願意割下一塊屁股肉，把肉給你吃。

給我肉！

狼說：「不用了，沒關係。我們試試看有沒有辦法完成挑戰。」

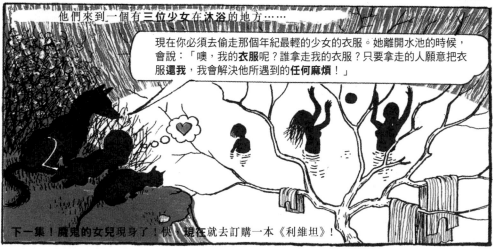

他們來到一個有**三位少女**在**沐浴**的地方……

現在你必須去偷走那個年紀最輕的少女的衣服。她離開水池的時候，會說：「噢，我的**衣服**呢？誰拿走我的衣服？只要拿走的人願意把衣服**還我**，我會解決他所遇到的**任何麻煩**！」

下一集！魔鬼的女兒現身了！快，現在就去訂購一本《利維坦》！

PART IV 前情提要：貓貓正在講一個有位父親把自己的兒子賣給魔鬼的**故事**給利維聽。一隻狼載著**兒子**到了一個有**三位少女**正在沐浴的地方。

等等！先不要說——讓我自己**猜猜看**。兒子偷走了**年紀最輕**的少女的**衣服**，沒想到她正好是**魔鬼的女兒**。她幫助他智取、贏過她的父親。他們從此**過著幸福快樂**的日子。

原來你**聽過**這個故事了嘛！

聽過**好幾個**版本。不管哪個版本，故事裡的**父親**都是最慘的。**可憐的魔鬼**被他摯愛又信任的**女兒**背叛了。但**最令我感到遺憾**的還是故事中英雄的**爸爸**。

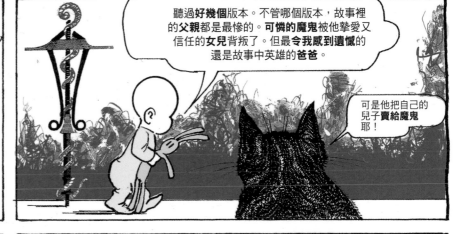

可是他把自己的兒子**賣給魔鬼**耶！

我知道。就為了確保他可以在**賭博的時候**騙過他的朋友們…

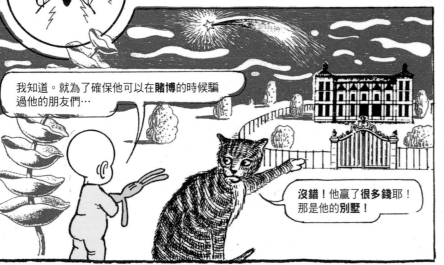

沒錯！他贏了**很多錢**耶！那是他的**別墅**！

……可是，我不覺得他會有**任何心情**來享受他的財富！想想他會有多**懊悔**！想像一下他的**太太和女兒**會有多**恨他**！毀了他自己和從前朋友的**關係**，他會被**孤零零**地和他可怕的**蒼蠅**留在一起——這樣一來他一定會因為自己的**自私**性格怪罪**他的**父親對他冷漠，還有他**父親的父親**對他的父親冷漠，還有他的父親的父親的父親……**一直追溯到亞當**——也就是**道德敗壞**的始祖，然後最終所有的錯誤都將**指向**一個鐵石心腸、善妒、心胸狹窄的神。這個故事要教導給人們的**教訓**很明顯。從今以後，只要一聽見**蒼蠅**的嗡嗡聲，就會再度增強我**絕對不要生小孩**的決心！

拜託你救救我！

那你有聽過**三隻小熊**的故事嗎？

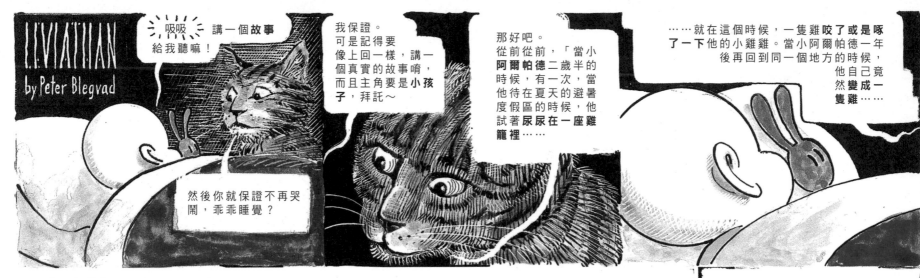

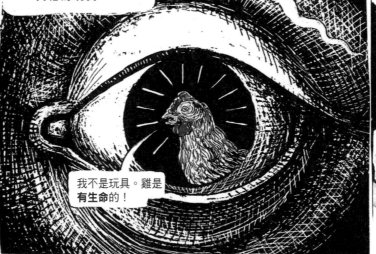

XIV.

歌曲

SONGS

fig A.

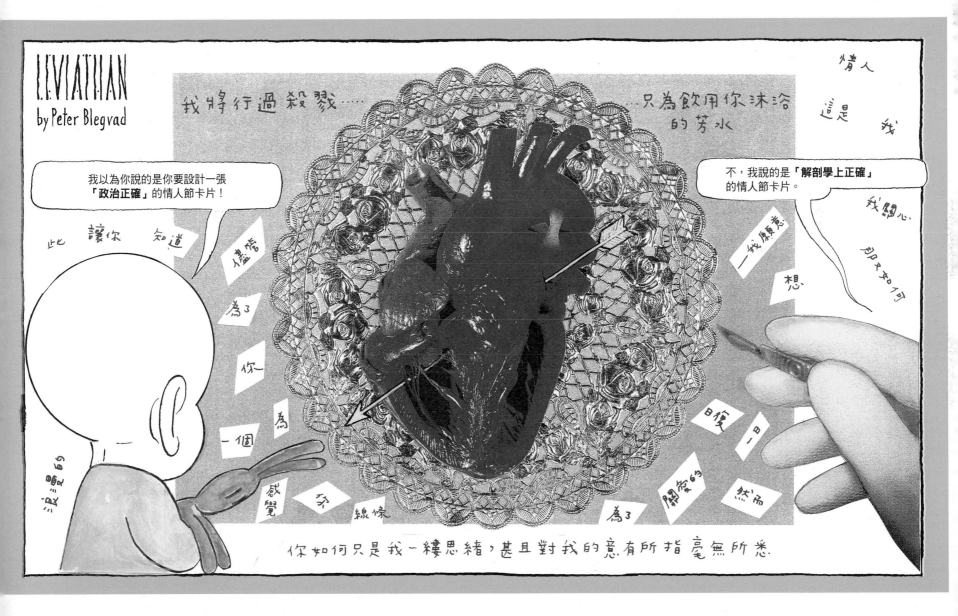

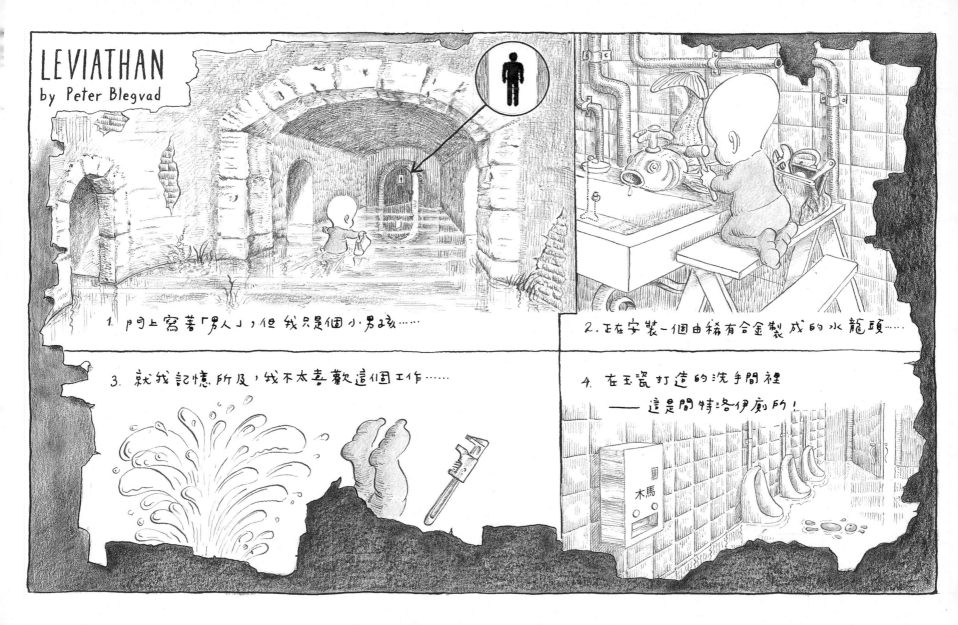

註：本頁提及作品皆為美國膾炙人口的暢銷流行金曲或搖滾樂名作──1：〈Little Green Apples〉為Bobby Russell所寫的鄉村歌曲，原唱收錄於O.C. Smith 1968年的專輯《Hickory Holler Revisited》，此處所提為Roger Miller在同一年翻唱的版本，也非常受到歡迎。 2：Burt F. Bacharach（1928-）和Hal David（1921- ），為美國著名流行樂詞曲創作搭檔，前者為作曲、鋼琴家、歌手，後者負責作詞。這首〈My Little Red Book〉原為兩人幫電影《風流紳士》（What's New, Pussycat?, 1965）所作。 3：〈Wake up, Little Suzie〉是1957年的Billboard冠軍歌曲。原唱The Everly Brothers是1950-1960年代紅極一時的鄉村搖滾樂團。

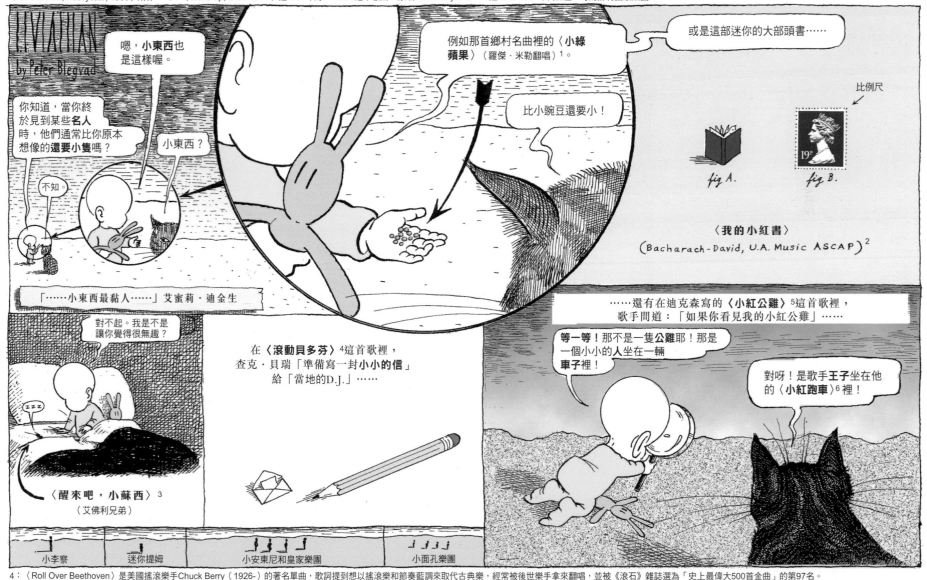

4：〈Roll Over Beethoven〉是美國搖滾樂手Chuck Berry（1926-）的著名單曲，歌詞提到想以搖滾樂和節奏藍調來取代古典樂，經常被後世樂手拿來翻唱，並被《滾石》雜誌選為「史上最偉大500首金曲」的第97名。
5：〈Little Red Rooster〉是Willie Dixon的藍調名作，最早於1961年由藍調歌手嚎狼（Howlin' Wolf）所灌錄，被選入美國「搖滾樂名人殿堂」之「500首影響搖滾樂之經典名曲」。
6：〈Little Red Corvette〉是1990年代美國流行樂鬼才Prince的作品，原收錄於其1982年發行的專輯《1999》，是他第一首打進全美排行前十名的單曲。

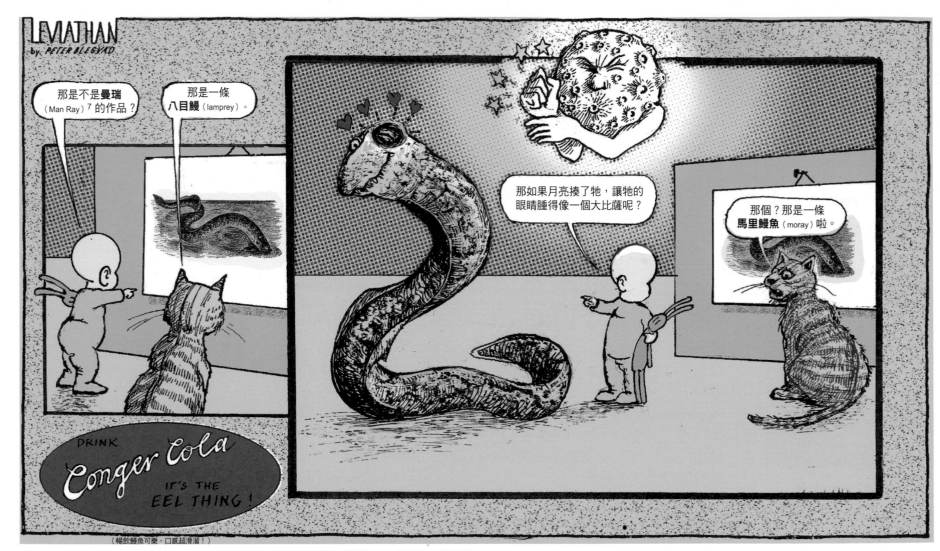

註7：Man Ray（1890-1976），本名Emmanuel Radnitzky，是二十世紀最具影響力的藝術家之一。生於美國，但活躍於法國巴黎，
和杜象、畢卡索、布列東、考克多等人熟識，為達達和超現實主義運動的重要成員之一，創作之超現實主義攝影影響後世甚鉅。

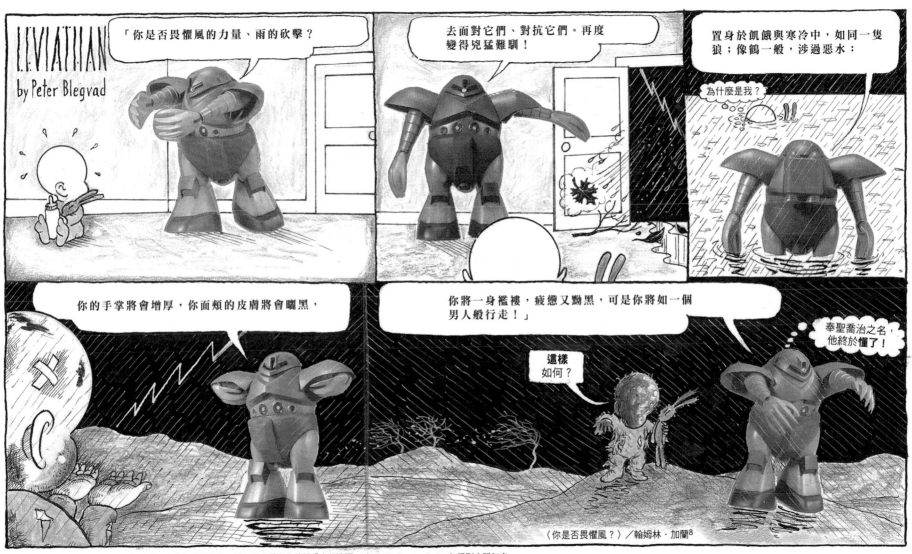

註8：Hannibal Hamlin Garland（1860-1940），美國作家，以短篇小說和自傳體「中部邊疆」（Middle Border Series）系列小說知名，
作品多描寫美國中部大平原上拓荒生活的艱難困苦，以及經濟上的挫折困窘。本篇文字為其詩作〈Do You Fear the Wind?〉。

XV.

由此向上
THIS WAY UP

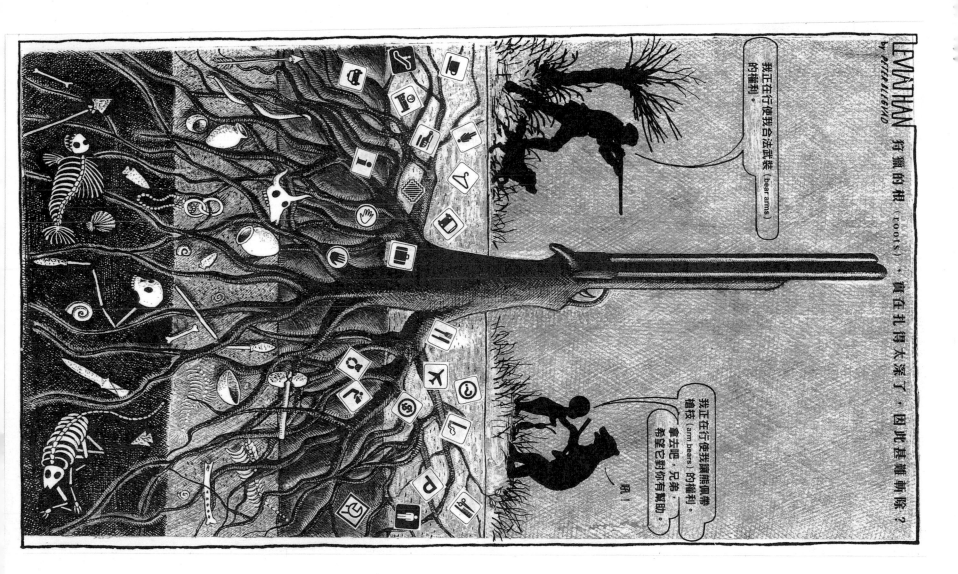

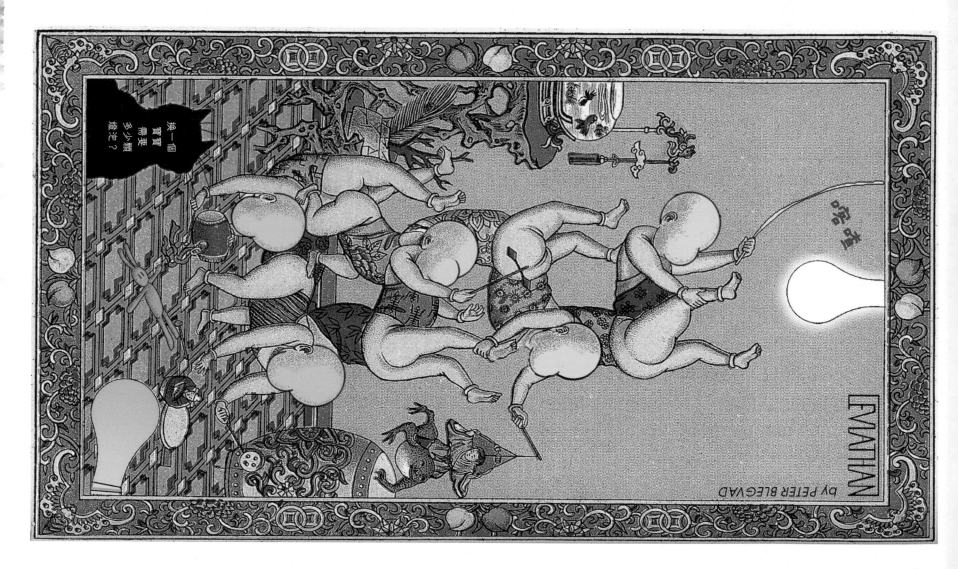

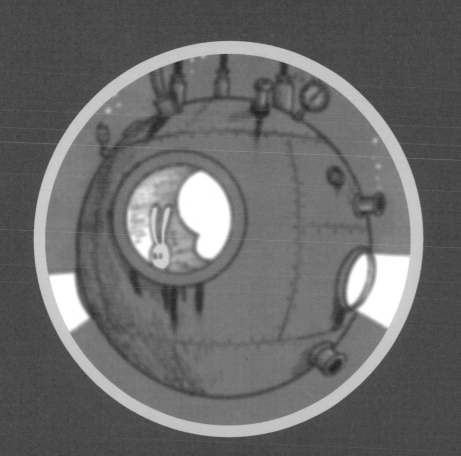

XVI.

把問題
說出來

A PROBLEM
AIRED

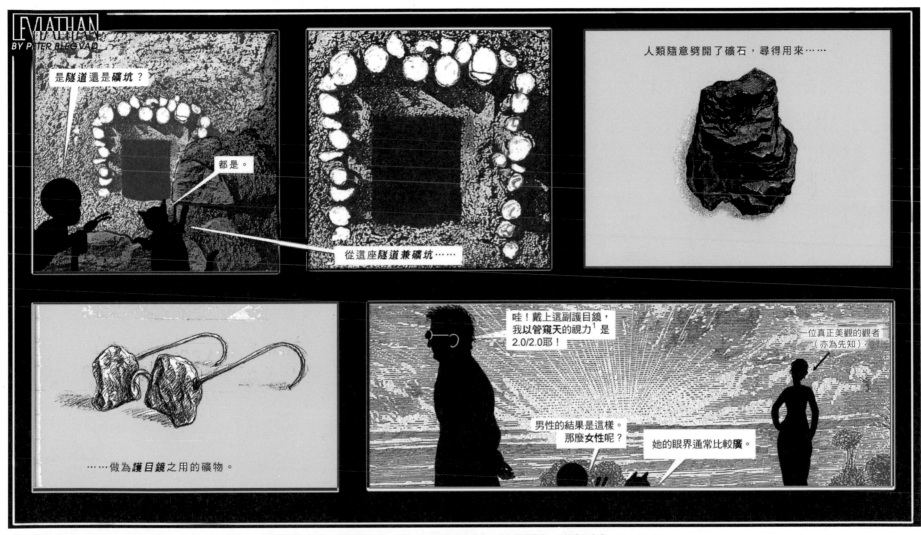

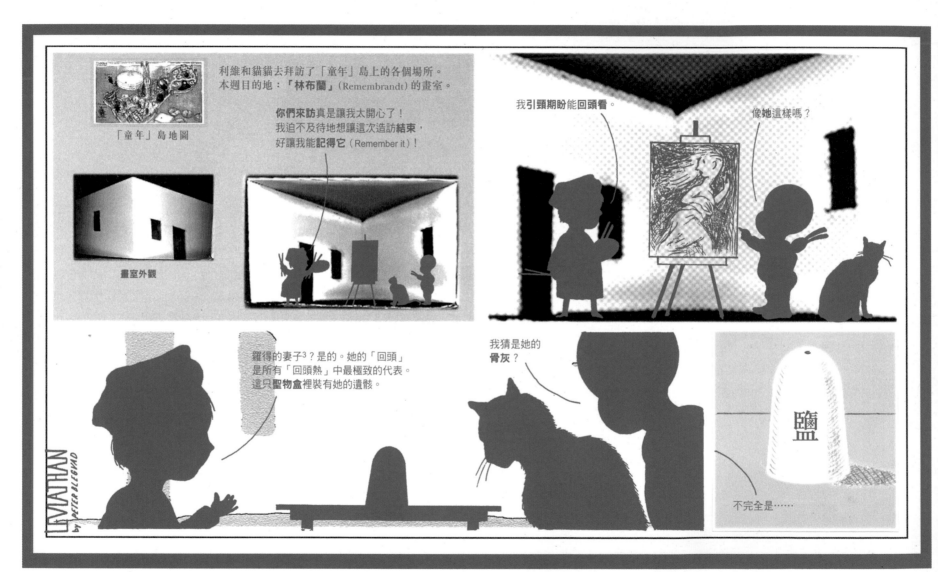

利維和貓貓去拜訪了「童年」島上的各個場所。
本週目的地：『林布蘭』（Remembrandt）的畫室。

「童年」島地圖

你們來訪真是讓我太開心了！
我迫不及待地想讓這次造訪結束，
好讓我能記得它（Remember it）！

畫室外觀

我引頸期盼能回頭看。

像她這樣嗎？

羅得的妻子3？是的。她的「回頭」
是所有「回頭熱」中最極致的代表。
這只聖物盒裡裝有她的遺骸。

我猜是她的
骨灰？

鹽

不完全是……

註3：《聖經》〈創世紀〉的第十九章裡記載了這一段典故。天使來到索多瑪城，準備毀滅這座城市前，叫羅得帶著妻子和兩個女兒儘速逃離這座罪惡的城市。主在索多瑪城降下大雨、在娥摩拉降下烈火與硫磺。
天使囑咐這一家人都不准回頭張望。羅得的妻子本來已經跟隨著羅得逃離家門，可是她沒辦法做到天使的吩咐，回頭一看，就變成了一根鹽柱。

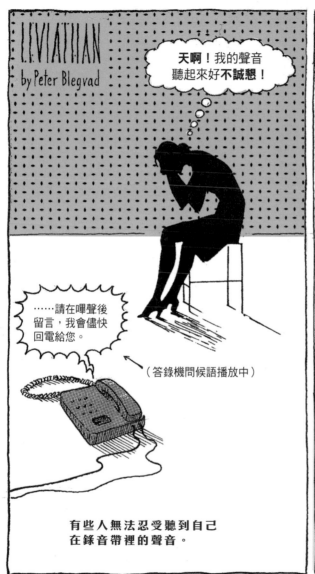

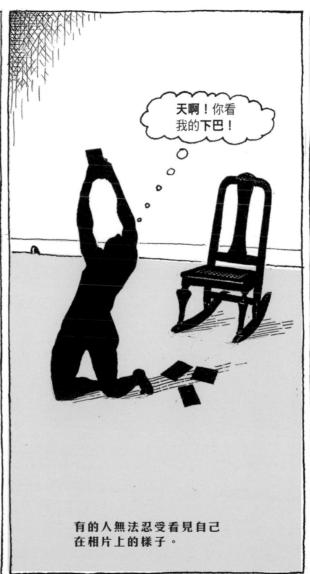

LEVIATHAN

by Peter Blegvad

問：如何定義「性格」
（Character）？

答：由一個人在壓力下所
做的選擇來定義。

性格主角——利維

答題壓力——相當於500個大氣壓

選擇題

問：你比較喜歡以下何者？

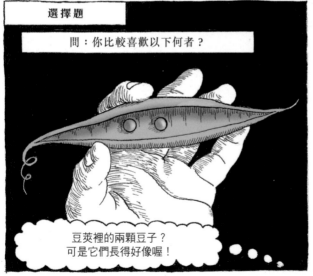

豆莢裡的兩顆豆子？
可是它們長得好像喔！

問：你會從一棟失火的建築物中搶救以下何者？

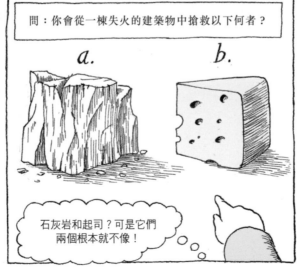

a.　　　　*b.*

石灰岩和起司？可是它們
兩個根本就不像！

隨著氧氣不斷
地消耗，利維
知道他一旦做
出選擇，就無
可挽回，利維
於是尋求更高
力量的啓迪來
幫助他做出明
智的抉擇…

唵嘛呢
叭咪吽

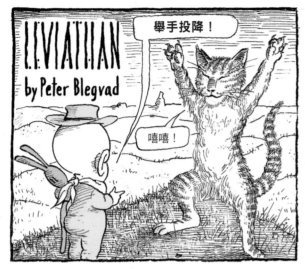

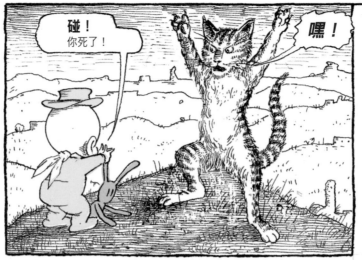

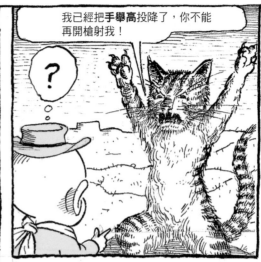

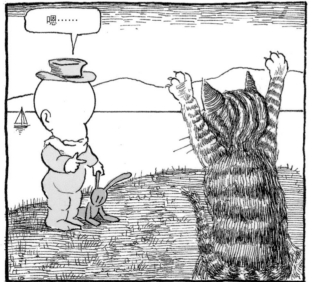

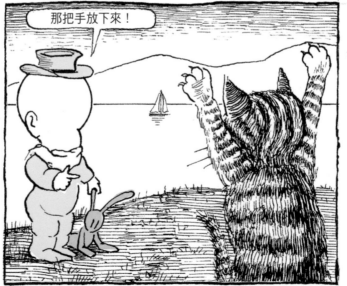

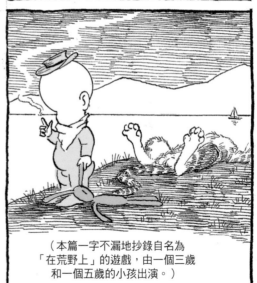

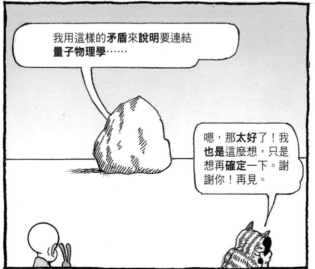

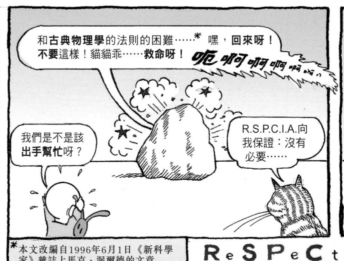

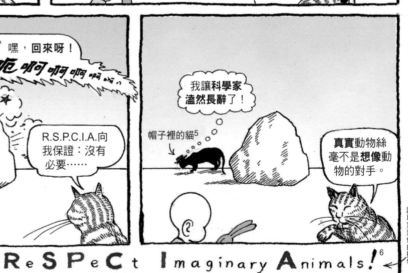

註4：此即「薛丁格的貓」（Erwin Schrödinger's Cat）理論。薛丁格以一個假想實驗解釋量子力學：把一隻貓和一顆放射性原子關在密閉箱子裡，並且在箱中設置量測原子衰變訊號的儀器。
一旦原子衰變，儀器便釋放出毒氣，毒死這隻可憐的貓。但開箱會造成變數影響實驗結果，貓的生死（和原子的衰變與否）是取決於觀察者，而非一個既定的事實。故此為一個「不可能的實驗」。
註5：原文「The cat in the hat」也可指蘇斯博士的童書名作，2003年曾拍成電影，本地譯為《魔法靈貓》。
註6：「R.S.P.C.A.」原為「The Royal Society for the Prevention of Cruelty to Animals」（防止動物虐待協會），作者在此借縮寫字母來玩了一下。

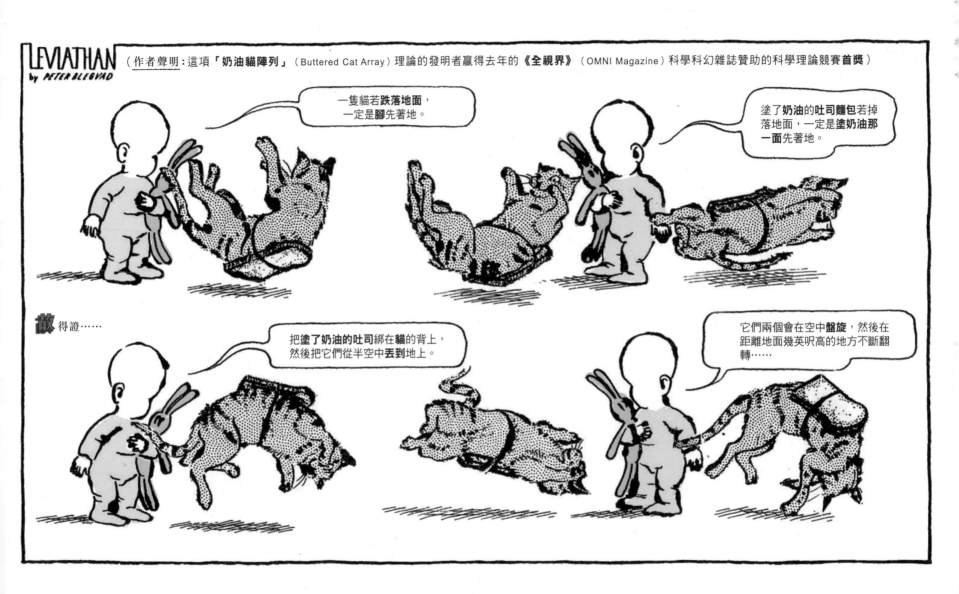

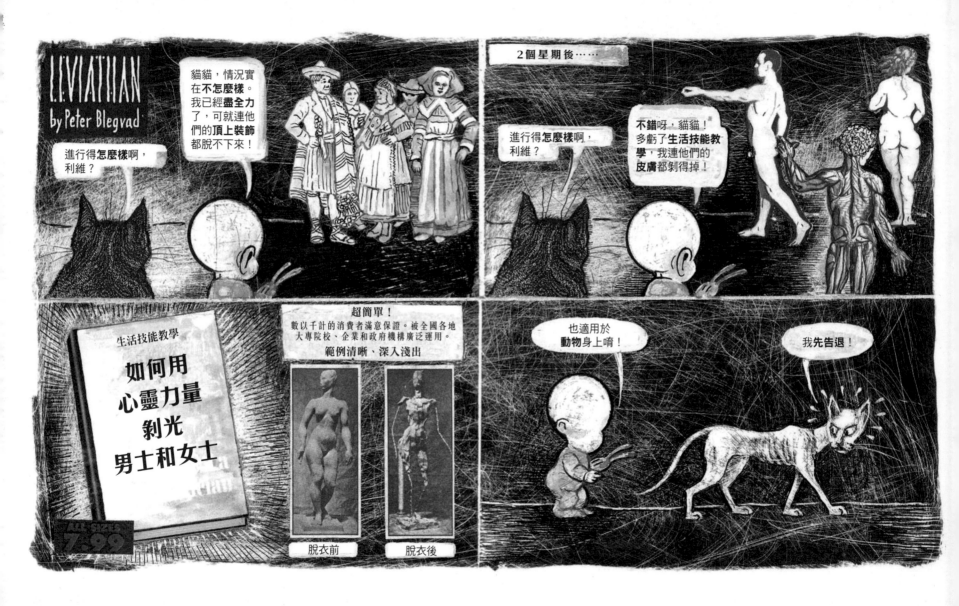

卡車被卡住了

THE TRUCK IS STUCK

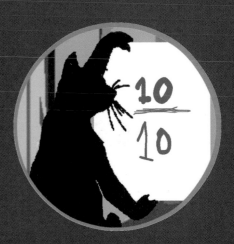

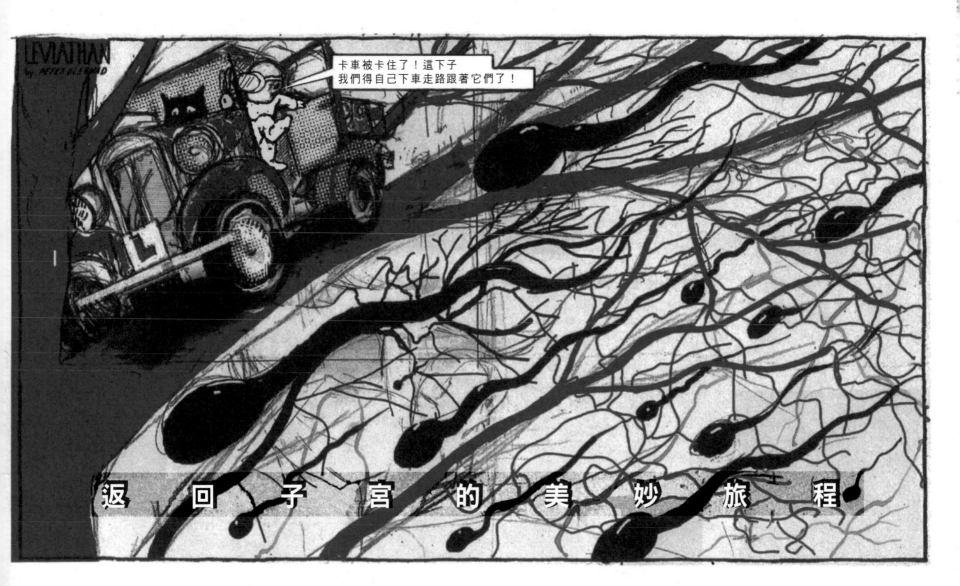

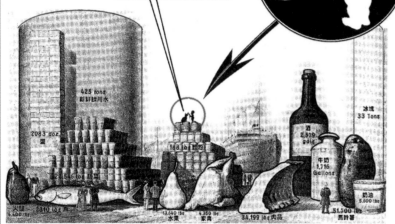